U0003407

張彩湘

【聆聽琴鍵的低語】

contents 目次

生命的樂章 寂靜的交響詩

靈感的律動 華麗的圓舞曲

創作的軌跡 熾熱的詠嘆調

附錄

台灣音樂「師」想起

文建會文化資產年的眾多工作項目裡，對於為台灣資深音樂工作者寫傳的系列保存計畫，是我常年以來銘記在心，時時引以為念的。在美術方面，我們已推出「家庭美術館—前輩美術家叢書」，以圖文並茂、生動活潑的方式呈現；我想，也該有套輕鬆、自然的台灣音樂史書，能帶領青年朋友及一般愛樂者，認識我們自己的音樂家，進而認識台灣近代音樂的發展，這就是這套叢書出版的緣起。

我希望它不同於一般學術性的傳記書，而是以生動、親切的筆調，講述前輩音樂家的人生故事；珍貴的老照片，正是最真實的反映不同時代的人文情境。因此，這套「台灣音樂館—資深音樂家叢書」的出版意義，正是經由輕鬆自在的閱讀，使讀者沐浴於前人累積智慧中；藉著所呈現出他們在音樂上可敬表現，既可彰顯前輩們奮鬥的史實，亦可為台灣音樂文化的傳承工作，留下可資參考的史料。

而傳記中的主角，正以親切的言談，傳遞其生命中的寶貴經驗，給予青年學子殷切叮嚀與鼓勵。回顧台灣資深音樂工作者的生命歷程，讀者們可重回二十世紀台灣歷史的滄桑中，無論是辛酸、坎坷，或是歡樂、希望，耳畔的音樂中所散放的，是從鄉土中孕育的傳統與創新，那也是我們寄望青年朋友們，來年可接下

傳承的棒子，繼續連綿不絕的推動美麗的台灣樂章。

　　這是「台灣資深音樂工作者系列保存計畫」跨出的第一步，共遴選二十位音樂家，將其故事結集出版，往後還會持續推展。在此我要深謝各位資深音樂家或其家人接受訪問，提供珍貴資料；執筆的音樂作家們，辛勤的奔波、採集資料、密集訪談，努力筆耕；主編趙琴博士，以她長期投身台灣樂壇的音樂傳播工作經驗，在與台灣音樂家們的長期接觸後，以敏銳的音樂視野，負責認真的引領著本套專輯的成書完稿；而時報出版公司，正也是一個經驗豐富、品質精良的文化工作團隊，在大家同心協力下，共同致力於台灣音樂資產的維護與保存。「傳古意，創新藝」須有豐富紮實的歷史文化做根基，文建會一系列的出版，正是實踐「文化紮根」的艱鉅工程。尚祈讀者諸君賜正。

行政院文化建設委員會主任委員　

認識台灣音樂家

　　「民族音樂研究所」是行政院文化建設委員會「國立傳統藝術中心」的派出單位，肩負著各項民族音樂的調查、蒐集、研究、保存及展示、推廣等重責；並籌劃設置國內唯一的「民族音樂資料館」，建構具台灣特色之民族音樂資料庫，以成為台灣民族音樂專業保存及國際文化交流的重鎮。

　　為重視民族音樂文化資產之保存與推廣，特規劃辦理「台灣資深音樂工作者系列保存計畫」，以彰顯台灣音樂文化特色。在執行方式上，特邀聘學者專家，共同研擬、訂定本計畫之主題與保存對象；更秉持著審慎嚴謹的態度，用感性、活潑、淺近流暢的文字風格來介紹每位資深音樂工作者的生命史、音樂經歷與成就貢獻等，試圖以凸顯其獨到的音樂特色，不僅能讓年輕的讀者認識台灣音樂史上之瑰寶，同時亦能達到紀實保存珍貴民族音樂資產之使命。

　　對於撰寫「台灣音樂館—資深音樂家叢書」的每位作者，均考慮其對被保存者生平事跡熟悉的親近度，或合宜者為優先，今邀得海內外一時之選的音樂家及相關學者分別為各資深音樂工作者執筆，易言之，本叢書之題材不僅是台灣音樂史之上選，同時各執筆者更是台灣音樂界之精英。希望藉由每一冊的呈現，能見證台灣民族音樂一路走來之點點滴滴，並為台灣音樂史上的這群貢獻者歌頌，將其辛苦所共同譜出的音符流傳予下一代，甚至散佈到國際間，以證實台灣民族音樂之美。

　　本計畫承蒙本會陳主任委員郁秀以其專業的觀點與涵養，提供許多寶貴的意見，使得本計畫能更紮實。在此亦要特別感謝資深音樂傳播及民族音樂學者趙琴博士擔任本系列叢書的主編，及各音樂家們的鼎力協助。更感謝時報出版公司所有參與工作者的熱心配合，使本叢書能以精緻面貌呈現在讀者諸君面前。

國立傳統藝術中心主任　柯基良

聆聽台灣的天籟

音樂，是人類表達情感的媒介，也是珍貴的藝術結晶。台灣音樂因歷史、政治、文化的變遷與融合，於不同階段展現了獨特的時代風格，人們藉著民俗音樂、創作歌謠等各種形式傳達生活的感觸與情思，使台灣音樂成為反映當時人心民情與社會潮流的重要指標。許多音樂家的事蹟與作品，也在這樣的發展背景下，更蘊含著藉音樂詮釋時代的深刻意義與民族特色，成為歷史的見證與縮影。

在資深音樂家逐漸凋零之際，時報出版公司很榮幸能夠參與文建會「國立傳統藝術中心」民族音樂研究所策劃的「台灣音樂館—資深音樂家叢書」編製及出版工作。這一年來，在陳郁秀主委、柯基良主任的督導下，我們和趙琴主編及二十位學有專精的作者密切合作，不斷交換意見，以專訪音樂家本人為優先考量，若所欲保存的音樂家已過世，也一定要採訪到其遺孀、子女、朋友及學生，來補充資料的不足。我們發揮史學家傅斯年所謂「上窮碧落下黃泉，動手動腳找資料」的精神，盡可能蒐集珍貴的影像與文獻史料，在撰文上力求簡潔明暢，編排上講究美觀大方，希望以圖文並茂、可讀性高的精彩內容呈現給讀者。

「台灣音樂館—資深音樂家叢書」現階段一共整理了二十位音樂家的故事，他們分別是蕭滋、張錦鴻、江文也、梁在平、陳泗治、黃友棣、蔡繼琨、戴粹倫、張昊、張彩湘、呂泉生、郭芝苑、鄧昌國、史惟亮、呂炳川、許常惠、李淑德、申學庸、蕭泰然、李泰祥。這些音樂家有一半皆已作古，有不少人旅居國外，也有的人年事已高，使得保存工作更為困難，即使如此，現在動手做也比往後再做更容易。我們很慶幸能夠及時參與這個計畫，重新整理前輩音樂家的資料，讓人深深覺得這是全民共有的文化記憶，不容抹滅；而除了記錄編纂成書，更重要的是發行推廣，才能夠使這些資深音樂工作者的美妙天籟深入民間，成為所有台灣人民的永恆珍藏。

<div style="text-align:right">

時報出版公司總編輯
「台灣音樂館—資深音樂家叢書」計畫主持人　林馨琴

</div>

台灣音樂見證史

今天的台灣，走過近百年來中國最富足的時期，但是我們可曾記錄下音樂發展上的史實？本套叢書即是從人的角度出發，寫「人」也寫「史」，勾劃出二十世紀台灣的音樂發展。這些重要音樂工作者的生命史中，同時也記錄、保存了台灣音樂走過的篳路藍縷來時路，出版「人」的傳記，亦可使「史」不致淪喪。

這套記錄台灣二十位音樂家生命史的叢書，雖是依據史學宗旨下筆，亦即它的形式與素材，是依據那確定了的音樂家生命樂章——他的成長與趨向的種種歷史過程——而寫，卻不是一本因因相襲的史書，因為閱讀的對象設定在包括青少年在內的一般普羅大眾。這一代的年輕人，雖然在富裕中長大，卻也在亂象中生活，環境使他們少有接觸藝術，多數不曾擁有過一份「精緻」。本叢書以編年史的順序，首先選介資深者，從台灣本土音樂與文史發展的觀點切入，以感性親切的文筆，寫主人翁的生命史、專業成就與音樂觀、性格特質；並加入延伸資料與閱讀情趣的小專欄、豐富生動的圖片、活潑敘事的圖說，透過圖文並茂的版式呈現，同時整理各種音樂紀實資料，希望能吸引住讀者的目光，來取代久被西方佔領的同胞們的心靈空間。

生於西班牙的美國詩人及哲學家桑他亞那（George Santayana）曾經這樣寫過：「凡是歷史，不可能沒主見，因為主見斷定了歷史。」這套叢書的二十位音樂家兼作者們，都在音樂領域中擁有各自的一片天，現將叢書主人翁的傳記舊史，根據作者的個人觀點加以闡釋；若問這些被保存者過去曾與台灣音樂歷史有什麼關係？在研究「關係」的來龍和去脈的同時，這兒就有作者的主見展現，以他（她）的觀點告訴你台灣音樂文化的基礎及發展、創作的潮流與演奏的表現。

本叢書呈現了二十世紀台灣音樂所走過的路，是一個帶有新程序和新思想、不同於過去的新天地，這門可加運用卻尚未完全定型的音樂藝術，面向二十一世紀將如何定位？我們對音樂最高境界的追求，是否已踏入成熟期或是還在起步的徬徨中？什麼是我們對世界音樂最有創造性和影響力的貢獻？願讀者諸君能以音樂的耳朵，聆聽台灣音樂人物傳記；也用音樂的眼睛，觀察並體悟音樂歷史。閱畢全書，希望音樂工作者與有心人能共同思考，如何在前人尚未努力過的方向上，繼續拓展！

　　陳主委一向對台灣音樂深切關懷，從本叢書最初的理念，到出版的執行過程，這位把舵者始終留意並給予最大的支持；而在柯主任主持下，也召開過數不清的會議，務期使本叢書在諸位音樂委員的共同評鑑下，能以更圓滿的面貌呈現。很高興能參與本叢書的主編工作，謝謝諸位音樂家、作家的努力與配合，時報出版工作同仁豐富的專業經驗與執著的能耐。我們有過辛苦的編輯歷程，當品嚐甜果的此刻，有的卻是更多的惶恐，為許多不夠周全處，也為台灣音樂的奮鬥路途尚遠！棒子該是會繼續傳承下去，我們的努力也會持續，深盼讀者諸君的支持、賜正！

「台灣音樂館—資深音樂家叢書」主編　趙琴

【主編簡介】
加州大學洛杉磯校部民族音樂學博士、舊金山加州州立大學音樂史碩士、師大音樂系聲樂學士。現任台大美育系列講座主講人、北師院兼任副教授、中華民國民族音樂學會理事、中國廣播公司「音樂風」製作‧主持人。

回憶那段學琴的日子

　　張彩湘是我的鋼琴恩師。從十六歲就讀高雄女中起，我每兩週從高雄到台北跟他上課一次；為遠道而來的學生，老師總是配合我的行程，把課排在星期六傍晚、或星期天早上，方便我來回趕路。這樣，每到上課的當天，就是全家動員的大日子。民國五十六年，從高雄到台北的交通還不像現在這麼方便，剛開始時父親讓我坐飛機，有時母親也會陪我一起出門。只要是上課的那週末中午，一放學，父親早就備車在校門口等我，載我去機場，我連家都來不及回，就在機場匆忙換下制服，接著搭遠東航空公司的雙螺旋槳引擎飛機，直奔台北。一坐上那種飛機，沿途只聽見引擎轟隆隆的巨大聲響，載我跟踉蹌顛簸地啟程；下飛機後，在機場門口搭一種開往館前路遠航總公司的巴士，老師家在六條通，所以車子快開到新生北路瑠公圳大水溝邊時，我就請司機停車，然後下車步行到老師家。坐到後來，連公車司機都認識我了，不用招呼，一到新生北路就自動開門放我下車，有時我想，萬一有天我不小心在車上睡著了，他也許會從駕駛座上走出來，把我搖醒，告訴我該下車了吧？

　　後來遠東航空公司發生空難，摔了一架同款的雙螺旋槳引擎飛機，引起舉國震驚，從此母親無論如何不同意再讓我搭飛機到台北了，就只好改乘火車，上課時間也請老師安排在星期天早上。只要是上課前幾天，父親打老早就先幫我訂好車票，一到星期六中午放學，父親又照例開車送我到車站，當時鐵路尚未電氣化，蒸氣發動的火車從高雄到台北，一趟要七、八個小時，抵達台北都已經是夜裡了，再到親戚家住宿一晚，隔天一大清早才去老師家上課，上完課後照例再折騰一番才能回

到高雄。後來鐵路局推出一種光華號柴油列車，停靠站較少，車上的設備也較好，情況才有改善。雖然為了學琴，高中時代的隔週週末幾乎都耗在往返奔波的旅途上，跟老師上課的時間也只有短短的一小時，但這一小時，卻是我盼望了兩星期才盼到的時間，我總是抱著琴譜，在列車上認真回味老師上課時指導的點點滴滴，以及憧憬音樂世界裡的美好，漫長旅途的一切辛勞就都絲毫不以為苦了。後來考上師大音樂系，到台北求學，一直到大學畢業、回母校任教、再赴日留學前，張彩湘一直是我的鋼琴指導教授，師生間的緣份不能說不深。

張老師當年在學校聲望之高，今天音樂界裡鮮少有人能夠匹敵，學校裡有大小紛爭，只要張老師一句話就能解決，他雖沒有實際擔任過任何行政職務，但卻以他的人格跟素養贏得大家的尊重，身為學生的我們，深感與有榮焉，對他的尊敬難以用筆墨來形容。當年無論在任何地方，只要一發現老師的身影，即使遠在三十公尺外也馬上立正站好，恭迎老師到來：老師的眼神只要稍微轉一下，做學生的我們「有事弟子服其勞」，不敢稍有怠慢，那種一日為師、終身為父的觀念，無需強求，已深刻烙印在我們心底。對我而言，張彩湘老師就像我的另一個父親一樣──我從他身上學到做人處世的道理，以及對音樂執著追求的勇氣，對我的一生影響深遠。

一九九一年，老師因多年腎臟病過世了。老師過世後，大環境變化迅速，新秀輩出、人才濟濟，讓大家似都忘了過去音樂界曾有一位這麼重要的老師，曾在戰後困窘的環境中，獨手撐起台灣鋼琴教育的半邊天空，帶動戰後台灣樂壇學習音樂的風氣。如今文建會以保存文化資產的立場，要為張彩湘老師寫一本書，我是受託寫這本書的人。在多方資料蒐集中，我一點一滴回顧跟張老師相關的史料，深入了解過去當學生時不敢向他聞問的內心世界。

張彩湘老師最令後輩不解的是，他的一生過度緘默，不但沒有公開著作、呼籲，對學生輩們如我者，也從不輕言吐露他音樂以外的想法，而是以嚴謹的身教，啓迪我們對藝術、生活的熱情與認知。我常想，曾旅居東京多年，浸淫在亞洲最先進的藝術環境中、接受西方文化薰陶的他，不該是個時代中沒有聲音的知識份子，只可惜當年親炙他時，大家的心情一致都是戰戰兢兢的，只要老師不出聲，下面的我們沒人敢多說一句，以致今天在寫這本書時，有些問題來不及親自向他請教。前幾年，我與老師的其他學生，包括現任文建會陳郁秀主委在內，細細推敲老師的一生，認爲一九五○年他因好友呂赫若爲匪宣傳案株連入獄的經歷，是斲傷這位藝術家奉獻個人熱情最大的原因。他青壯年以後對政治問題三緘其口，也極度迴避相關的話題，那樣的反應，應該是恐懼吧？的確非常可惜，如果張老師能活在風氣自由的現今社會裡，相信以他的才學、修養，應能對當代樂壇做出更多、更大的貢獻才是。

　　一轉眼，當年那個怯生生寫信跟老師毛遂自薦、請求收爲門生的我，如今也繼承老師的教誨，在樂壇培植新秀、傳承音樂的火苗。身爲「張彩湘學生」的榮譽感，仍是督促我在音樂的路上不畏艱難、大步向前的重要動力，我相信，多年來，老師的教誨還是鮮明地留在我的心版上，在每一次音符響起時，照見我心靈深處的來時路。

　　在感懷張老師中，終於完成了這本書稿，要感謝許多音樂界前輩們——李富美教授、李滿老師、劉慧瑾教授、范儉民教授，及國立台灣師範大學音樂學系的熱情協助；並對提供張彩湘譜曲的兩首校歌及相關照片資料——台北市中山國小徐宏一老師、高雄縣杉林國中謝勇建校長、財團法人白鷺鷥文教基金會，致上謝意。另外，吳佩蓉老師與丁怡文小姐在蒐集資料與校稿方面的鼎力相助，使得本書的撰寫能順利進行，在此特予致謝。

<div align="right">林淑真</div>

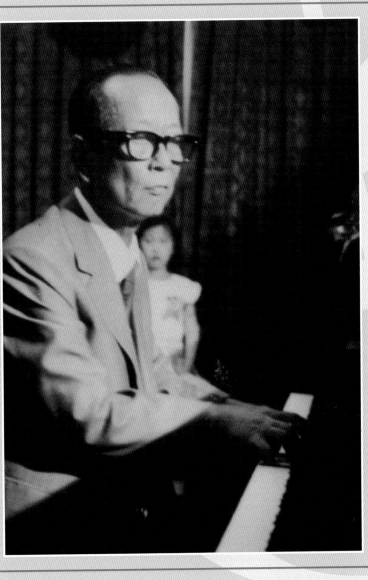

寂靜的交響詩

音樂世家

　　台灣鋼琴音樂教育之父——張彩湘，出生於一九一五年七月十四日，苗栗頭份人。他出生於一音樂家庭，他的父親張福興（1888-1954）有「近代台灣第一位西洋音樂家」的稱譽[1]，父子二人皆對近代台灣音樂的發展有著極其重要的影響。

【第三代客家移民】

　　張彩湘是客家後裔，張家移民來台灣，到他正好是第三代。他的祖先原住在嘉應州松口堡石螺岡，也就是今天廣東梅縣一帶；清同治年間，他的祖父張桂曾決定移民來台，投靠定居在今苗栗頭份的嘉應州鄉親張大彬，於是與數名鄉人一起乘船跨越汪洋，開啟張家來台發展的序幕。他們的船在接近澎湖時曾遭颱風侵襲，不得已上岸停留數天，等風浪平息後才繼續航行，最後船隻終於平安抵達陸地，在今天新竹香山附近的鹽水港靠岸，張桂曾下船後隨即步行到苗栗頭份。

　　張大彬的父親張應俊在清朝乾隆年間渡海來台，在頭份街上開設「大安堂藥鋪」，並育有一子一女，分別是大彬和帶妹。大彬是讀書人，曾參加過鄉試，為例貢生，他的妹妹帶妹則嫁給葫蘆墩[2]的總理蘇細番。但西元一八六三年，也就是清同治二年起，台灣中部發生「戴潮春亂」[3]，蘇細番不幸在匪

註1：陳郁秀、孫芝君，《張福興——近代台灣第一位音樂家》，台北市，時報文化，2000年。

註2：即今台中豐原。

註3：「戴潮春亂」發生於同治初年，同治3年（1864年）11月，台灣兵備道丁日健率軍進勦始平息。

亂中遇害喪生，帶妹爲了躲避戰禍，倉皇中，帶著一雙兒女冒險涉過大甲溪，想返回頭份，投靠她的父親張應俊。但逃難中，帶妹的幼子被蜂湧而過的人潮沖散，失去兒子音訊的她，只好悲慟地帶著十二歲的長女英妹回到大安堂。到英妹十五歲論及婚嫁的年紀，外祖家的長輩考慮爲蘇家延續香火，有意替英妹招贅，而他們中意的對象，正是才來台不久的客家同鄉張桂曾。

蘇家與張桂曾約定，英妹與他結婚之後，如果只有獨子一名，則獨子必須姓張蘇；如有兩名以上，則長子須姓蘇，其餘男丁則可姓張。這段傳奇般的故事，正是張蘇家族在頭份發展的開始。

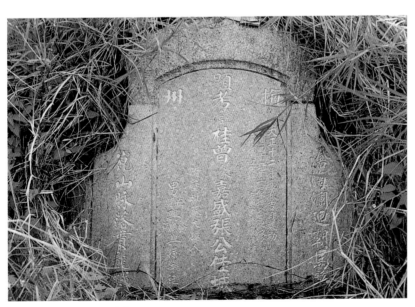

▲ 張彩湘祖父桂曾公陵墓。

▲ 從盛本店印記，該店由張彩湘的祖父桂曾公於清同治年間創設。

▲ 近代台灣第一位音樂家——張福興（1932年）。

註4：《台灣列紳傳》，台北，台灣總督府，1916年，頁148。

註5：張彩湘，〈我父張福興的生平〉，《台北文物》，第4卷第2期，台北，1955年8月，頁72。

【音樂家父親】

張桂曾與蘇英妹兩人婚後在頭份街上共同經營雜貨舖生意，他們的店號名為「從盛」，並陸續有了旺興、登興、財興、順興與福興五名男丁，家業日益興旺，依約從母姓的長子蘇旺興後來更位列仕紳[4]。張彩湘的父親張福興是家中幼子，一八八八年二月一日出生，頗得父母寵愛，從小就顯露出非凡的音樂天份，家族中雖然沒有人學音樂，但是他卻能無師自通的把玩胡琴；他的母親總是開玩笑說，他拉胡琴的聲音就像蚊子的叫聲一樣，而他的父親每次聽到他拉胡琴，就對福興的大嫂友妹說，煮飯的時間到了。[5]

甲午戰爭清廷戰敗後，在一八九五年的馬關條約中將台灣割讓給日本，台灣進入日本統治時期，當時張福興年僅八

歲。到一九〇三年，張福興十六歲時，考取了台灣總督府國語學校師範部——這是當時台灣人所能就讀的最高學府。在國語學校裡，張福興將大部份閒暇時間全神投注在音樂中，他對學習風琴與西樂項目相當有興趣，而且表現突飛猛進，引起了師長的矚目，並屢次在國語學校年度舉行之「校友會音樂會」中，獲得個人上台獨奏、獨唱的殊榮。一九〇六年畢業時，總督府便推薦音樂能力絕對出色的他，以「官費生」的身份前往東京留學。

在要離開台灣前，張福興剪去了清末以來蓄留的辮髮，並在父母安排下，與同是頭份人的陳漢妹女士完婚，才啓程赴日。在日本，他通過激烈的入學競爭，考進「東京音樂學校」，這所學校正是今天東京藝術大學的前身[6]，而張福興也成為台灣第一位正式學習西洋音樂的人。在校期間，張福興主修管風琴（Organ），他的指導教授是日本當代著名管風琴家島崎赤太郎，到四年級時他又副修小提琴，然而學得較晚的小提琴卻成爲他後來舞台演出的主要樂器。

一九一〇年，張福興學成回台，擔任母校國語學校音樂科

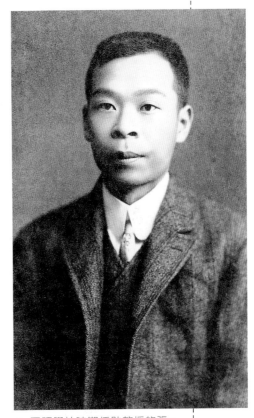

▲ 國語學校時期任助教授的張福興（1910年）。

註6：「東京音樂學校」前身原為日本文部省内之音樂調查研究單位——「音樂取調掛」，後來改制為「東京音樂學校」。又因為它位於東京上野公園内，所以又稱上野音樂學校，戰後與東京美術學校合併，成為今天的東京藝術大學。

一九二一年，台灣知識菁英在日本異民族、異文化統治下，為宣揚台灣民族精神的人文起源與文化之啟蒙與發展，於同年十月十七日在台北市靜修女中成立「台灣文化協會」，是台灣人意識覺醒和文化重建的開始，寫下了非武裝抗日運動的新頁。主要人物如林獻堂、蔣渭水及蔡培火等人，透過協會運作發行《台灣民報》，鼓吹台灣人民意識及民主思想的提升，後改名為《台灣新民報》。該會以提升台灣文化水平為宗旨，在各地舉辦通俗演講會、座談會，成立文化書局、讀報社、創辦雜誌、成立劇團公演、放映電影，並鼓勵體育活動、注重衛生等，終極目的在凝聚台灣意識，使台灣成為真正屬於台灣人的台灣，給日據時代的社會帶來活潑的新氣象，也為台灣人帶來美好願景；雖然最終在內部路線紛爭及外在環境的干擾下，難逃分裂、解散的命運，卻對日後台灣意識的啟蒙具指標性的歷史意義，也為台灣民族運動跨出了一大步。

的助教授，在工作期間，除了一九二四年間曾短暫兼任基隆高等女學校的音樂科囑託教員外，他在母校任職前後長達十六年，直到一九二六年退休為止。除了課堂時間教授學生學習音樂外，課餘閒暇，為了普及、推廣音樂教育，他選擇以攜帶方便、價格較為便宜的小提琴做為推廣樂器，使有興趣學習音樂的學生都能體驗音樂之美，這是張福興對台灣西式音樂推展的重要影響與貢獻。

▼ 張福興演奏小提琴。

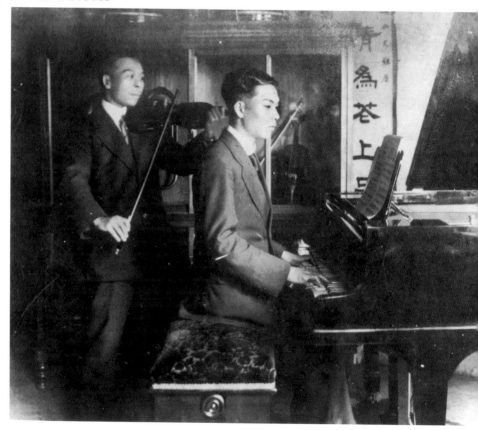

生命的樂章

▲ 玲瓏會於台北醫專第一次公開演出（1923年5月12日）。第一排左側持指揮棒、著淺色西裝者為張福興。

　　除了透過學校音樂教育來推廣音樂外，張福興也大量參加當時的社會音樂活動，例如參加各種慈善音樂會、寄附演藝會，及各官、私單位舉辦的音樂活動等，成為一九一○年代台北樂壇演出最頻繁的音樂家之一，同時也擴大了他對台灣社會音樂的影響力。他活躍於舞台的同時，也熱心指導社會愛樂人士學習音樂。[7]一九二三年、一九二五年這兩年，他還與塾生共同組成一個名為「玲瓏會」的愛樂組織，舉辦音樂演奏會，介紹西洋的管絃樂作品。由這些廣泛的藝術組織與活動，可以想見他在當時台灣樂壇上的活躍程度。

　　近幾年來人文意識抬頭，社會大眾普遍注重本土文化的學習與保存，有愈來愈多的人積極投入鄉土音樂的採集；在早

註7：1916年，台北地區音樂教師合組「台灣音樂會」時，張福興是其中一員。1918年他則前往新竹新埔，指導當地「新埔音樂會」。

▲ 張福興（左一）與玲瓏會成員。

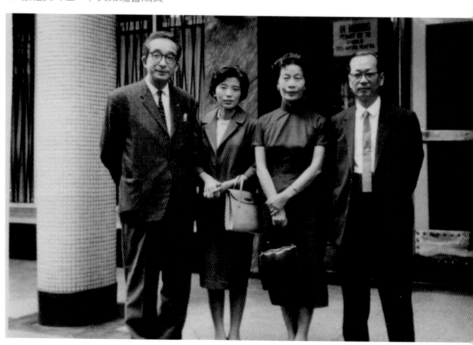

註8：陳郁秀、孫芝君，
《張福興──近代
台灣第一位音樂
家》，台北市，時
報文化，2000
年，頁132。

註9：同註8，頁137。

▲ 日本武藏野音樂大學福井直弘校長訪台。左起：福井、李富美、林秋錦、張彩湘。

年，張福興可說是台灣第一位從事音樂採集的本土音樂家。在他之前，雖然日本政府曾指派田邊尚雄等人蒐集台灣原住民與本土音樂資料，但卻是以日本人的角度來出發，終究不是台灣人自己的研究。一九一九年，張福興奉派到花蓮港廳擔任音樂講習會講師時，公餘之際，他利用週末深入原住民部落，因緣際會發掘到高山族原住民天賦的音樂性，開啓了他對原住民音樂文化的興趣。一九二二年春天，他受台灣教育會派遣，到日月潭調查及採集當地原住民的音樂，並寫下了《水社化蕃之杵音和歌謠》[8]一書；後來又著手整理漢族民間音樂的工作，更於一九二四年自費出版台灣民間音樂工尺譜與五線譜對照的樂譜——《女告狀》[9]，在在都是他關心台灣音樂的具體表現。除此之

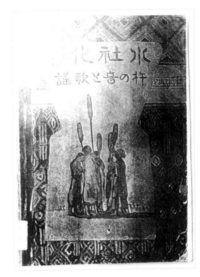

▲《水社化蕃之杵音和歌謠》封面。

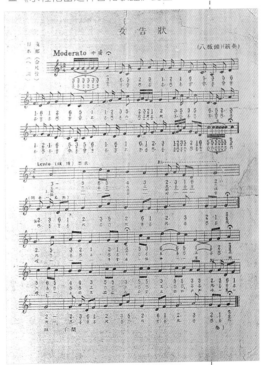

▲《女告狀》樂譜。

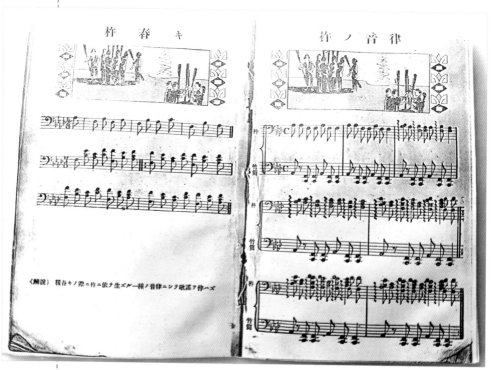

▲ 多聲部杵音器樂曲譜。

▼ 張彩湘全家福。左起：母親漢妹、父親福興、外公陳雙傳、張彩湘、妹秀蘭
　（1922-23年間）。

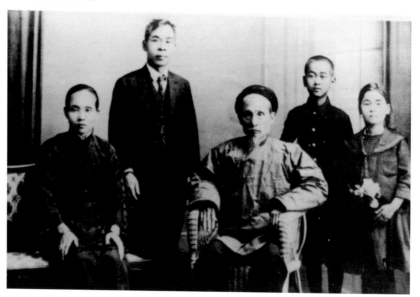

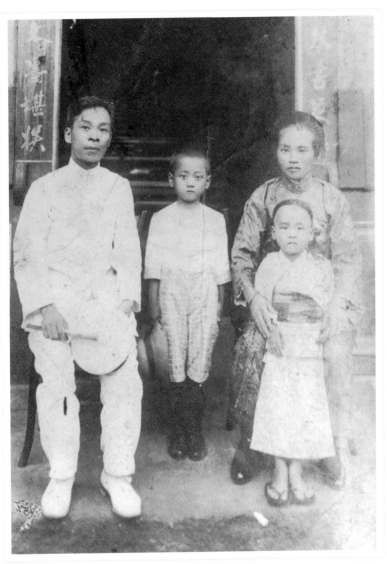

▲ 張福興與妻漢妹、子彩湘、女秀蘭全家福，於自家門前（1922-23年間）。

外，他還譜寫、創作了不少台灣流行歌曲來推動本土音樂，可證明他對台灣音樂終其一生的關注。

【窮苦的音樂家庭】

張彩湘是長子，家裡還有個小他兩歲的妹妹，名叫秀蘭。父親張福興雖然從事音樂教職，卻未特別鼓勵子女走上音樂之路，主要的原因是他不希望子女的未來像自己一樣，一生過著清苦的日子。

張彩湘回憶早年家庭經濟困窘的程度，連當時每月五元的房租都不能按時繳交，生活是「窮苦到底的」；好不容易才用十年攢下的積蓄買了一幢房子，卻是一遇下雨天就漏水，總得掛起蚊帳，再在蚊帳上舖上舊報紙來接水。

張福興認為音樂家的生活跟常人相比，可說是異常辛苦，所以從沒有正式教過子女音樂。他們父子第一次的音樂交集，是在張彩湘小學時候。由於父親是渡海留過學的音樂家，每逢學校裡有表演活動時，往往都會指派張彩湘上台表現一番，而張彩湘演出的那些精彩技藝，卻都是由父親那兒臨時惡補來的。

根據張彩湘自己回憶，父親首次教他彈奏風琴，是在他國校一、二年級時。當時他受到老師指派，必須在艋舺第一公學校（現在的老松國小）舉辦的遊藝會上擔任風琴演奏，為了上台演出，才由父親張福興指導一些簡易的風琴彈奏法，而那時也只是教他照樣背著彈，並不是什麼有系統的教學。一直到中

學之前，張彩湘始終沒有正式拜師學過琴。

【與父親親密相依的童年】

就讀艋舺第一公學校五年級時，父親張福興為了實現創辦一所音樂學校的宏願，毅然於壯年時期結束了十六年的教學生涯，領取「恩給」，也就是現在的退職金，到日本去做生意；張福興希望靠做生意來籌募創建音樂學校的基金。一九二六年，身為獨子的張彩湘隨父親遠渡重洋，進入東京豐多摩尋常第一高等小學校就讀。這雖是他首次赴日，卻不是唯一的一次，後來在他的少年與青年時期，來去台灣與日本之間好幾次，次次都是頗為獨特的經歷。剛開始時，父親怕他不能跟上日本學童的進度，要求他降級，從四年級開始讀起；第二年，由於生意不甚順利，張福興決定放棄經商生涯，重執教鞭，而張彩湘也隨父親一起返回台灣。

一九二七年，張彩湘

▲ 12歲的張彩湘。

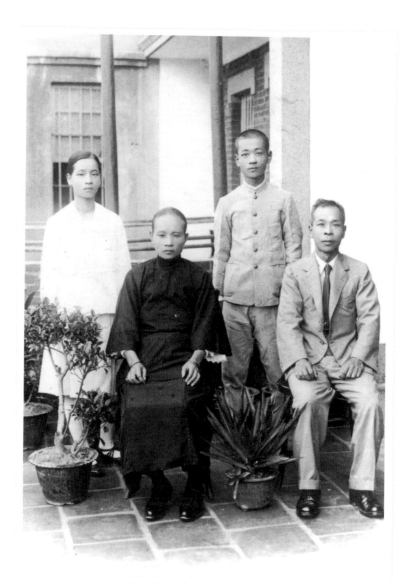

▲ 張福興任高砂寮長時期全家福（約於1930年代）。

進入南門小學校就讀。在日據時期，這是一所專為日本兒童所設立的學校，而張彩湘則是全校僅有的兩名台籍學生中的一名。十四歲時，張彩湘從南門小學校畢業，並考上台北末廣中學；次年，又考取台北州立基隆高等中學校（基隆中學的前身），在該校讀了兩年書。

一九三二年，張福興受台灣總督府委託，擔任東京台灣留日學生宿舍「高砂寮」[10] 之寮長一職；這是個舍監的工作，負責管理住在高砂寮內的台灣學生。因此張彩湘又再度隨父親赴日，就讀東京都京北中學三年級，京北中學即是當時著名的東洋大學附屬中學。

雖然頂著「音樂家」的頭銜，父親張福興卻深感音樂家不安定的生活，因此希望兒子將來能懸壺濟世，當一名人人敬重的醫生，所以一直沒有正式傳授他琴藝，而是希望他能好好讀書。直到就讀京北中學的時候，張彩湘才有機會央求父親讓他正式拜師學琴；在獲得父親的首肯之後，他拜名鋼琴家平田義宗為師，學習嚴格的鋼琴演奏技巧。平田義宗曾先後留學美、德二國，為日本首位演出鋼琴協奏曲者，他更重要的成就，是將《拜爾》（Beyer）、《哈農》（Hanon）、《徹爾尼》（Czerny）等鋼琴教本翻譯成日文版，影響了全日本日後的鋼琴教育甚深；他所提倡的「哈夫德曼流彈法」，是種強調「重量感」的演奏方法。由於得到平田的指導，奠定了張彩湘紮實的觸鍵根基。

註10：「高砂寮」為日治時期台灣總督府委託日本東洋協會於東京東洋協會專門學校內所設，專門「保護指導監督」台灣留學生之宿舍。

東瀛學記

【棄醫習樂的抉擇】

在日本拜師學琴不到一年的時間，由於父親職務的改變，張彩湘不得不中斷與平田老師的學習，再度回到台灣，進入台北第二中學校就讀，也就是現在的成功高中。回到台北後，他曾為數學成績趕不上同儕而下過一番苦功；而在音樂方面，張彩湘向父親表明希望將來成為鋼琴家的心願後，疼愛他的父親特別安排張彩湘到他東京音樂學校的學長、當時擔任台北高等學校音樂講師的大西安世[1]處學習，準備參加來年音樂學校的入學考試。

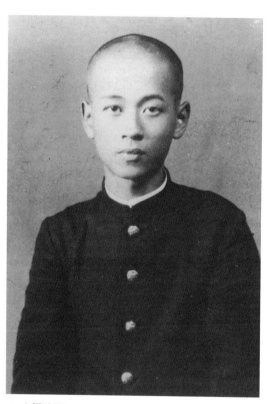

▲ 中學時期。

註1： 大西安世，1908年東京音樂學校本科器樂部畢業，主修鋼琴。1933年來台，擔任台北高等學校音樂科講師，後來也在台北一中、台北四中、第一高女等校兼任音樂科囑託。

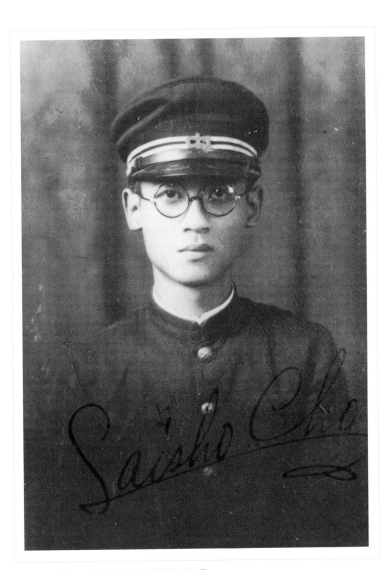

▲ 中學時期的張彩湘及其親筆英文簽名。

▲ 井口基成校長訪台（1971年）。左一為張彩湘、左四至左六為井口基成、李富美、林秋錦。

　　一九三五年，張彩湘從台北第二中學校畢業，前往日本。當時他的中學同班同學，共有三十多人考入各地的醫學院就讀；張彩湘一來不忍辜負父親的期望，另一方面又希望能堅持自己的理想，朝鋼琴家的方向前進，於是他分別參加醫專與音專的考試。在他考上大阪醫專的同時，又以一曲貝多芬（Ludwig van Beethoven, 1770-1827）第八號鋼琴奏鳴曲《悲愴》的第一樂章，考上東京武藏野音樂專門學校（後來的武藏野音樂大學）。父親看到張彩湘對音樂抱著如此深厚的興趣，而且

鋼琴技藝也已經有了良好的基礎，終於同意他放棄醫專學業，選擇音樂之途；同時為了慶祝這位未來鋼琴家的誕生，父親特地送他一架演奏用平台鋼琴，做為他考上武藏野音專的禮物。

【在武藏野的日子】

進入武藏野音樂專門學校就讀後，一年級時，張彩湘主修鋼琴，受教於川上先生，同時，並選擇管樂做為副修。依照武藏野的規矩，學生要到三年級時，才有資格隨外籍客席名師上課。張彩湘因成績優異，二年級就獲准轉到德籍名教授赫孟・迪古拉士（Hermut Diguras）[2] 門下，追隨名師學藝。與川上教授最大的不同處是，這位外國教授上課進度又多又快，但並不

▲ 張彩湘與井口愛子老師。

註2： 顏廷階，《中國現代音樂家傳略》，台北，綠與美出版社，1992年，頁302-304。

生命的樂章

特別指導學生的技巧，張彩湘練琴時就得全憑自己摸索與苦練，倍感辛苦；但換個角度來看，這未嘗不是很好的磨練。

當時武藏野獲准設立專校才三年多，為了鼓勵向學，學校特別允許校內學生除了跟學校老師上課外，亦可至校外尋訪名師。於是，張彩湘又跟隨井口基成[3]、秋子夫婦與井口愛子[4]等名師學習。井口基成是一位嚴肅的老師，教學非常嚴格，但他特別鍾愛這個遠自台灣來的用功學生，不但對他照顧有加，甚至偶爾還會給他零用錢呢！二人之間深厚的師生情誼，直到張彩湘回台，仍持續下去；也因為這個機緣，後來更促成井口校長一九六四年來台訪問台灣省立師範學院——也就是張彩湘任教的國立台灣師範大學前身。

【江古田學寮時代】

張彩湘留學日本時，住在武藏野音專江古田本部的學生宿舍。在校內，他小有名氣，除了因為他是少數從海外殖民地來的留學生，在宿舍內擁有一架由疼愛他的父親所送的演奏用鋼琴，也相當引人側目；再加上他在鋼琴創作方面頗有天份，表現十分優異，連彈奏自創的賦格曲時，都曾被人誤認為是巴赫（Johann Sebastian Bach, 1685-1750）的作品呢！

東京求學期間，張彩湘的生活充滿藝術的氣息，他竟日在學校、音樂會及咖啡屋間盤旋，將所有的零用錢都花在聽音樂會、買書、買譜、買唱片等方面，充實自己的音樂學養。那段日子裏，因緣際會，還認識了許多留日的台灣音樂前輩與學

註3： 井口基成為日本留法鋼琴家，為一代名師Yves Natte高足，教學嚴格。二次戰後曾參與創立日本桐朋學園大學，並出任首任校長，是日本極為活躍的鋼琴家。

註4： 井口愛子為日本留德鋼琴家，歷任東京藝術大學教授、桐朋學園大學講師、洗足學園大學教授等職，曾為日本樂壇培育許多優秀鋼琴人才。

子，有關心台灣文化的蔡培火，當時已成名的聲樂家兼作曲家江文也（當時他的作品《台灣舞曲》已頗有名氣），還有像他一樣正在求學中的陳泗治、戴逢祈、呂泉生等，這些人後來在台灣音樂界都有著舉足輕重的地位。

【牽手走遠路】

因為是獨子的緣故，父母對張彩湘十分掛念，所以在日本

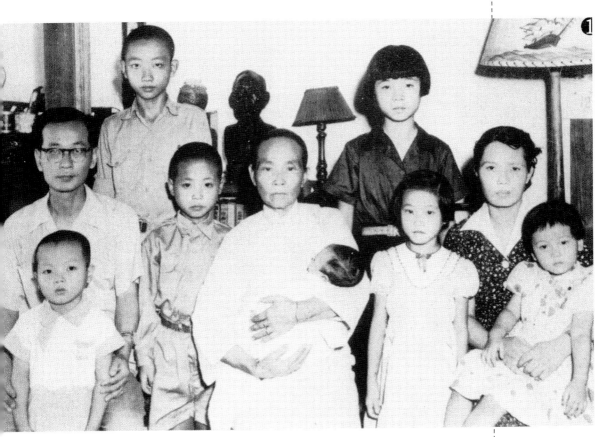

▲ 全家福——張彩湘夫妻、母親陳漢妹與七個子女（1954年）。

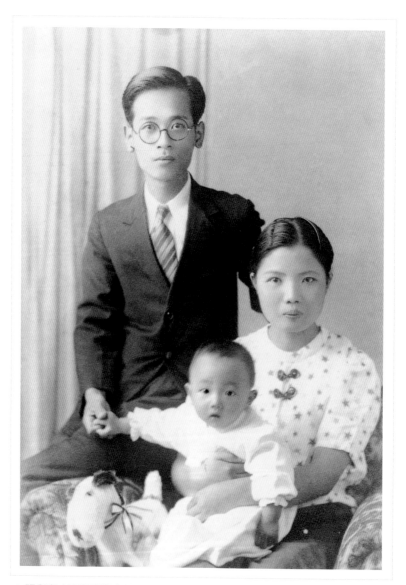

▲ 張彩湘夫妻與襁褓中的長子。

求學過程中，他一年返台三次；日本、台灣間光是單向的航程就要花去四天三夜的功夫，船票也是一筆不小的開銷，對在外辛苦求學的學生來說，這實在是非常特殊的。

武藏野音專畢業前，經過父母的安排，他特地返台和頭份庄林添貴的三女林月娥小姐結婚。林小姐也是客家人，畢業於新竹高等女學校，是一位受過高等教育的淑女。婚前，月娥女士曾先後在苗栗的南庄、南湖兩所公學校擔任教師，婚後則跟隨夫婿一同前往日本。秉持客家人儉樸的個性，除了生兒育女外，她在家專心打理家務、相夫教子；生活起居都有人料理，不但讓張彩湘的生活井然有序，更能專心練琴，不致因家庭的緣故而減少學習音樂的時間。

他們夫妻倆共育有四男三女，分別是長子芳男、長女須美、次子武男、次女素美、三子柏龍、三女靜美、四男柏雲。七名子女均受過高等教育，長大後亦各有所成，有的擔任大學教授、有的從商、有的從事公職，其中僅須美承襲父親衣鉢，學習音樂。

張福興與陳漢妹夫婦僅育有彩湘與秀蘭兩個孩子，不但他們夫婦倆對孩子非常疼惜，兩兄妹之間的情誼也相當友愛，對這個年僅相差兩歲的胞妹，張彩湘是非常的疼愛。

秀蘭書讀得很好，她畢業於台北第一高等女學校，一九三六年赴日考取東京女子醫專，立志從醫。但不幸的是，兩年後（1938年）秀蘭因罹患肺病，而不得不中斷學業，返回頭份永和山家中靜養。年餘之後（1939年），當張彩湘音專畢業前

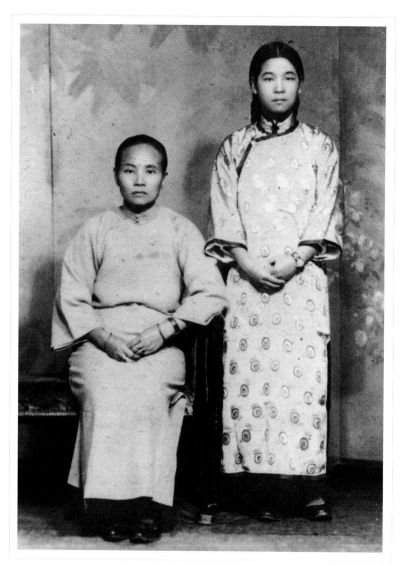

▲ 母親與妹妹秀蘭（1934年）。

夕，正忙著準備畢業考及演奏會時，卻從家鄉傳來秀蘭不幸病逝的消息，對一向疼愛幼妹的他來說，這打擊宛如晴天霹靂！

因為妹妹尚未婚嫁，依照台灣人的習俗，白髮人不送黑髮人，健在的父母不能為她主持喪禮，便電召甫新婚月餘的張彩湘再次回台，在妹妹的喪禮中擔任家長代表。為此，張彩湘趕不及參加學校的畢業考試及演奏會，直到喪禮結束，返回日本後，張彩湘才以貝多芬《三十二段變奏曲》通過補考。

承先啓後

【以演奏爲職志】

　　雖然學習鋼琴的起步較晚（直到初中二年級才正式學習），但是張彩湘的鋼琴技巧在短短數年內就已達到非常高超的程度。進入音專後，他更進一步接觸到許多艱深的曲目，例如四年級上學期時，張彩湘即以柴科夫斯基（Pyotr Il'yich Tchaikovsky, 1840-1893）《降b小調鋼琴協奏曲》作爲期末考試的演奏曲目。關於這首曲子有個典故，一八七八年在柴科夫斯基致梅克夫人的一封書信中提及：一八七四年十二月，柴科夫斯基完成這首《降b小調鋼琴協奏曲》時，曾拿去請教鋼琴家尼可萊・魯賓斯坦（Nicolai Rubinstein, 1835-1881），在魯賓斯坦試過這首曲子後，先是報以短暫、難堪的沉默，繼之憤怒的對作曲家咆哮道：「看看這一段，能彈嗎？」連一代鋼琴大師魯賓斯坦都覺得困難，由此可知這首曲子的高難度了。張彩湘那次的考試，協奏的部分是由他的指導教授赫孟・迪古拉士親自擔任，由此可看出他在鋼琴演奏上的非凡造詣，及老師對他的器重。

　　武藏野音專畢業後，成績優異的張彩湘爲了追求更高深的藝術成就，繼續留在日本學習，這段時間可說是他人生重要的關鍵期，不僅是學習的最高潮，也確立了日後學習的目標。往

後在日本的五年間，他除了鎮日盡情學琴、練琴外，就是吸收東京最進步的音樂資訊。這段時期，他曾拜師受過德國學院正統訓練、當時日本最權威的鋼琴家——笈田光吉，向他請教鋼琴演奏的方法；此外，亦曾接受德籍鋼琴家雷歐尼‧克羅采（Leonid Kreutzer）的指導，鑽研鋼琴踏板的運用與處理。由於張彩湘在日本所受的音樂教育，大多是師承德國鋼琴流派，也因此德式嚴謹的治學態度，深深地影響著他日後的鋼琴教學。

東京時期的張彩湘，一心以演奏為職志。由於有賢內助在生活起居上無微不至的照顧，使他得以無後顧之憂地專心準備各項音樂演出與比賽，而且往往成績斐然。為了參加比賽，他每天至少練習六小時以上，其用功的程度，由他年輕時期即可熟背巴赫《平均律》第一冊裡的全部曲子可以得知；另外，他也廣泛的接觸各種時代的曲目。

這些下過心血的苦功，在他日後的教學生涯中是一項利器，筆者曾受教於張老師門下八年，深深震懾於張老師對鋼琴音樂曲目了解之廣，回想起來，恍如昨日。他不論上課時想到什麼，不需準備，信手拈來即可彈奏，想必是紮根於那時期的努力吧？或許是為了增添生活的樂趣，東京時期的張彩湘，閒暇之餘還學習豎笛（Clarinet）的吹奏，他的潛心苦練，也獲得了不錯的成果。

一九四三年，不到三十歲的張彩湘報名參加「讀賣新聞社」舉辦的年度音樂大賽。在當時，那是一個很慎重的比賽，光指定曲就包括了巴赫《平均律》一組、舒曼（Robert Schumann,

1810-1856）作品二十一之二《散曲集》（Novelleten）第二首、蕭邦（Frederic Chopin, 1810-1849）《敘事曲》第四號、李斯特（Franz Liszt, 1811-1886）《練習曲》等，沒有深厚的實力是不可能參加的。眾所皆知，當時東方人習琴的情況是陰盛陽衰，參賽者自然是以女性佔大多數，而那次比賽獲得入選的，男士僅張彩湘一位，其餘皆是女士們得獎，在男女比例懸殊的情形下，他還能獲得優異的成績，可知他的琴藝在當時已達到極高的水準了。

▼ 襄助堂弟張彩賢鋼琴獨奏會，林錦秋教授獨唱，張彩湘伴奏。

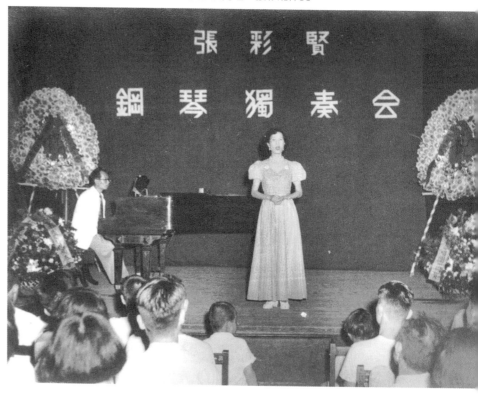

在演奏方面，張彩湘也有很活躍的成就，他曾在東京青年會館舉行鋼琴演奏，還與大提琴家大沼學朗合作，兩人一同前往日本山形、長野等地區舉行旅行演奏；另外，又與武藏野的同窗金昌洛在韓國漢城舉行聯合音樂會。張彩湘爐火純青的演奏技巧和音樂詮釋，使他成為當代日本頗具知名度的台籍鋼琴演奏家。

【回到家鄉的懷抱】

一九四四年，太平洋戰爭轉劇，台灣本島飽受盟軍轟炸，局勢極不穩定，張彩湘心繫家園，毅然放棄在日本已漸紮穩的根基，束裝回台，決心將所學貢獻給懷抱中的家鄉。他於三月二十九日返抵國門，當日即落籍於新竹市新興町。

那年秋天，他接受台中師範學校新竹預科的聘請，擔任該校音樂教員；兩年後轉赴台灣省立師範學院，擔任音樂專修科講師；從此之後定居台北，就此展開了他長達半世紀的鋼琴教育生涯。回國之後，張彩湘的生活重心逐漸由演奏轉入教學，進而成為當代最具聲望的鋼琴教育家。

剛回台灣時，正是二次戰後經濟蕭條、百廢待舉之際，為了推廣音樂教育，張彩湘不畏艱難，與其他幾位志同道合的同事與朋友，經常舉行全省性的巡迴演奏會，他曾與戴粹倫、戴序倫、林秋錦等音樂家一齊舉行聯合音樂會，巡迴台北、新竹、台中、嘉義、台南、高雄、屏東等地，為社會帶起一股學習音樂的風氣。

「光復週年紀念音樂演奏會」節目單（1946年）。

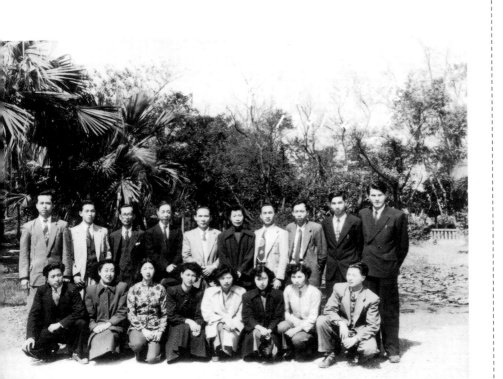

▲ 台灣省立師範學院音樂科師生合影（1951年2月26日）。後排左三至左六依次為：
張彩湘、蕭而化、李金土、林秋錦。

　　對父親張福興而言，雖然身為獨子的彩湘已學成歸國，但
交集在兩代音樂家父子之間的音樂生涯，卻已呈現出各自不同
的季節風貌。光復後，正值盛夏之年的張彩湘，音樂事業才剛
開始發展；但已進入人生秋景的張福興，雖偶爾從事學生基礎
鋼琴、提琴的教授課程，但實際生活已逐漸遠離世俗紛爭，不
再過問音樂圈中的事。

　　在光復後的台灣藝文活動中，父子兩人難得有過幾次同台
的經驗，一次是在台北鋼琴專攻塾舉行之「第一回塾生發表鋼
琴演奏會」，一次是台灣省文化協進會舉辦的「光復週年紀念

▲ 張福興與彩湘父子於「台北鋼琴專攻塾師生發表會」同台演出。

音樂演奏會檢討座談會」。之後，張福興逐漸寄情於佛學，於
一九五一年皈依汐止彌勒內院住持慈航法師，並開始著手採集
佛教梵唄音樂。

【呂赫若事件】

　　年輕時期的張彩湘，曾是個對社會充滿理想、抱負的青
年，除了積極參與各項社會活動與音樂演出外，也從事文字的
發表。一九四五年他爲慶祝台灣光復而出刊的《新新》雜誌創

刊號所寫〈本省にお於ける音樂の現狀並びに將來性〉（談本
省的音樂現狀及其將來性）一文，探討了有關我國當前音樂的
發展，從文章中可以看見一個有爲青年的壯志與企圖。然而，
好景不常，一九五○年發生的呂赫若事件，爲他的生命帶來重
大的衝擊與陰影，斲傷了張彩湘積極性的社會關懷，轉而選擇
較爲保守的教育途徑。

呂赫若（1914-？），人稱台灣文壇第一才子，能文能樂，
早年在日本跟隨名師長坂好子、下八川圭祐修習聲樂時，即與
張彩湘結爲好友，返國後，兩人仍密切保持聯繫。二二八事件
發生，呂赫若思想逐漸左傾；一九四九年，他在台北開設「大
安印刷廠」，明著是印刷好友張彩湘的音樂教材，可是暗地裡
卻偷偷印製《共產黨員手冊》、《中華人民共和國開國文獻》、
《機關報》等共產主義宣傳文物。

一九五○年一月，呂赫若遭到保密局追緝時，匆忙跑去張
家辭行，但因張彩湘外出而未碰面；後來，呂赫若逃到台北縣
汐止、石碇附近的鹿窟山區躲藏，據傳於一九五一年時因遭毒
蛇咬傷致死。而受到呂赫若的牽累，張彩湘被警總抓走，羈押
達一個月之久；爲保釋愛子，他的父親張福興多方奔走，最後
拜託當時台灣省立師範學院校長劉眞出面具保，才得以獲釋。

這件事徹底地改變了張彩湘的人生觀。自此之後，他一切
謹言愼行，不單是絕口不提政治，對於各項公眾事務皆不願出
頭，謹守在自己的崗位，不再多想其他，專心一意地教琴，把
全副精神投注在音樂教育上面。

時代的共鳴

呂赫若（1914-？），本
名呂石堆。台中師範畢
業，是教師也是小說家，
初作《牛車》（1935年）
一鳴驚人，自此創作不
輟。一九三九年，進入東
京武藏野音樂學校學習聲
樂，並參加東寶劇團，演
出《詩人與農夫》歌劇。
一九四二年返台後積極參
與文學、音樂、戲劇活
動，爲戰時最活躍的台灣
作家之一。一九四九年，
他出任台北一女中音樂教
師，不久之後忽然消失。

據傳，呂赫若是受建國
中學校長——「台灣民主
自治同盟」盟員陳文彬的
影響，加入中共在台地下
組織。國安局出版的《歷
年辦理匪案彙編》之〈鹿
窟武裝基地案〉中提到：
呂赫若於一九五○年七月
上旬，搭走私船赴港與中
共人士聯絡，返台後卻告
失蹤。又有若干的傳言，
一說呂赫若於一九五一年
死於台北石碇鹿窟；呂氏
遺孀蘇玉蘭則懷疑是有人
怕呂赫若自首，於是在山
裡將他殺害。呂赫若是不
是共產黨，恐怕是個謎，
但他的文學作品中找不出
任何左翼思想的軌跡，則
是千眞萬確。

開枝散葉

　　光復後經濟蕭條，環境艱苦，生活和文化的水準均相當低落，音樂教育更是倍受社會忽略的一環。張彩湘自一九四六年進入台灣省立師範學院任教後，無怨無尤地啓迪音樂學子無數，埋首耕耘於國內的鋼琴音樂教育，亦巡迴全省和電台廣播演出，爲當年荒蕪的樂壇賦予全新的生命力。

【藝術的再創造】

　　爲了鼓勵、激發學習音樂的風氣，張彩湘曾舉辦過十次學

▲ 張彩湘彈琴，夫人在旁欣賞。

▲ 與樂界人士合影（1975年3月）。左起：焦仁和、劉文六、許常惠、張錦鴻、曾虛白、李抱忱、鄧昌國、林秋錦、張彩湘。

生音樂演奏會，不單是在鋼琴教學方面，他對音樂教育的提倡及貢獻同樣是成就非凡的。秉持著傳道、授業的精神，張彩湘誨人不倦，奠定了台灣鋼琴教育的基礎。

他上課的態度十分的認真，對於各種不同的鋼琴教材，張彩湘不但瞭若指掌，更有深入、透徹的研究；對學生的演奏技巧要求，不但是一點也不馬虎，甚至嚴格到鉅細靡遺的程度，因為他認為沒有良好的基礎，談不到藝術的「再創造」境界。他總是盡心盡力要教好每一個到他門前求教的學生，讓學生都能發揮自己的潛力、表現本身的才華。

下課後，他常關懷學生的生活起居，從不表現出高傲的姿態，雖然他崇高的聲望總是使人又敬又畏，卻是學生們心目中

的好師長；他對音樂藝術的執著，更是值得敬佩與學習。

　　他在鋼琴上全面性的成就和影響，更帶動全台灣音樂風氣的蓬勃發展。往昔台灣各種重要的鋼琴比賽，一定會邀請張彩湘出席，擔任評審，因為他公正客觀的評判，不但能得到所有人的共信，他對音樂敏銳的見解，也是提昇台灣音樂水準的重要動力。

【桃李滿天下】

　　張彩湘數十年來認真投入的鋼琴教學，成果豐碩，他的門生中有許多人後來成為國內樂界的菁英。早期的門生：呂秀美

▼ 高雄市中學音樂教育研究會邀請師院音樂系教授聯合演出。

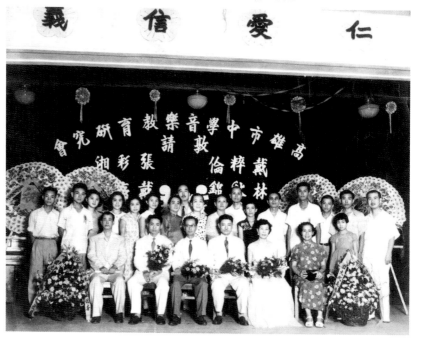

生命的樂章

▲ 門生齊聚一堂為張老師慶生。

▲ 張彩湘於師大音樂系鋼琴授課情景。

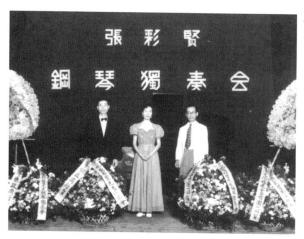

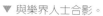

▲堂弟張彩賢鋼琴獨奏會。左起：張彩賢、林秋錦、張彩湘。

▼ 與樂界人士合影。

（已故）、李富美、張彩賢（張彩湘堂弟，已故）、許子義、李滿、吳漪曼、詹興東（已故）、盧昭洋、張大勝、李智惠、陳茂萱、林榮德、林順賢等，都是國內頗負盛望的音樂前輩；後來的陳郁秀（現任文建會主任委員）、張美惠、劉文六、陳美

▲ 師大音樂系聚餐。

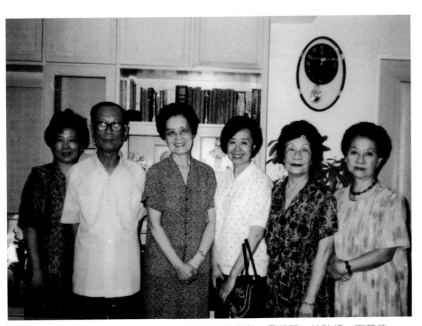

▲ 與老同事聚會。左起：李富美、張彩湘、周崇淑、吳漪曼、林秋錦、高慈美。

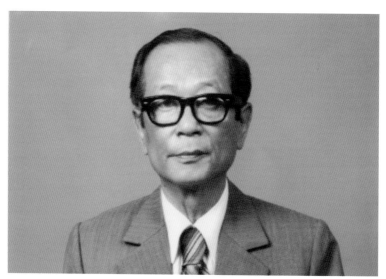

▲ 六十歲時（1975年）。

鸞、林淑眞、楊文貴、楊直美、林明慧、王杰珍、林雅美、賴麗君等，皆是國內音樂界的名師；在日本的則有周雅郎（日本昭和音樂大學短期大學部教授），在香港有陳心律，在美國有吳罕娜（現任教於匹茲堡卡奈基美隆音樂院）、陳芳玉（旅居紐約）、柯秀珍、陳玉律等，以及以天才享譽當代的已故鋼琴家楊小佩，皆是其得意門生。

　　回顧幾十年的我國音樂界，張彩湘可說是桃李滿天下，不侷限在台灣一處，在世界各地都可見到其學生活躍的蹤影，不論是樂壇或杏壇，他們也都傳承了張彩湘對鋼琴教育執著的精神。開枝散葉後，他眾多的學生更教育出無數的徒子徒孫，共同為耕耘樂壇而努力。因此，說張彩湘為台灣的「鋼琴音樂教育之父」，實是當之無愧的。

▲▼ 感懷師恩——眾弟子於二○○一年紀念音樂會。

▲ 逝世十週年紀念音樂會暨紀念文集（2001年）。

【無限的追思】

一九八一年，張彩湘自師大音樂系退休，但在眾人的殷殷期盼下，他仍應校方要求，留校兼任數堂鋼琴課，繼續從事培育音樂人才的工作；這不僅是因為大家捨不得他退休，更是因為他自己也無法忘情熱愛的音樂教育工作。

但退休後，他的身體愈來愈差，診斷出罹患腎臟病，後來嚴重到必須靠洗腎才能維持生命的程度，這對一向好強又生龍活虎的張彩湘來說，真是一大折磨！自此之後，他的鋼琴教學與相關音樂活動越來越少。在與病魔纏鬥中，他曾數度進出急診室，幸賴夫人與子女的悉心照顧才轉危為安。雖然如此，腎疾仍是愈來愈嚴重，身體狀況愈來愈差。

▼ 張彩湘教授七秩大壽特輯（1985年）。

一九九一年七月十九日，這位將一生所學奉獻給台灣樂界，同時也受到無數樂壇人士景仰與關心的長輩，終於不敵腎疾，病逝台北馬偕醫院，享年七十六歲，留給所有認識他的家人、朋友，以及領略過他大師風範的無數學生無限的哀思。

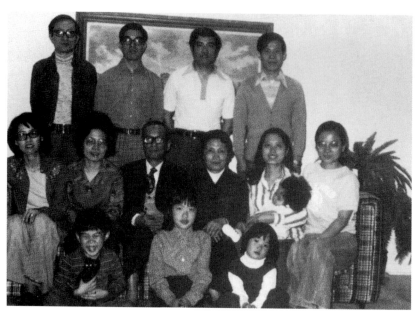

▲ 與旅美子孫的全家福（1971年）。

▼ 與在台子孫的全家福（1974年）。

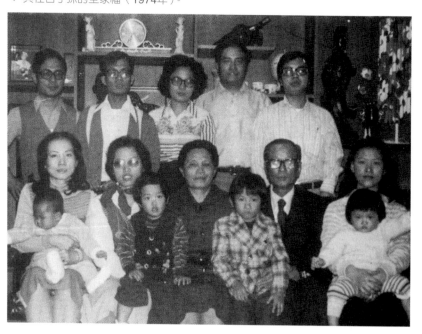

靈感的律動

華麗的圓舞曲

創造音樂新世界

光復初期的台灣百廢待舉，呈現一片文化沙漠的景象。社會環境紛亂，一方面還繼續日本時期的舊制度，另一方面，新入主的政權則從大陸帶來了近代新文化的衝擊，教育環境與制度更是面臨重新開始的階段。

【待興的鋼琴音樂教育】

當時的音樂教育不十分發達，高等學府中設有音樂科系

▲ 五十年前的師大音樂系。

▲ 三十年前的師大音樂系。

時代的共鳴

蕭而化（1906-1985），生於江西萍鄉。原修習繪畫，但書香世家亦培養了他良好的音樂基礎；曾於湖南高等師範學校學習鋼琴及西洋音樂理論，爾後赴日深造理論作曲。曾任教於廣西藝術專校，一九四三年擔任國立福建音樂專校校長。隨政府遷台後任國立台灣藝術學校（現國立台灣藝術大學）及台灣省立師範學院（現台灣師大音樂系）教授，作育英才無數，馬水龍、盧炎、徐頌仁皆屬其門生。除在多所學院教授音樂外，更籌組「中華民國音樂學會」，以提倡社會音樂風氣；同時著有《現代音樂》等二十餘本著作及樂曲創作三十餘首；並曾為多所學校創作校歌，還翻譯各國民謠，編為音樂教材。蕭而化對我國音樂教育及理論傳授之貢獻不容忽視，他對於音樂理論的研究，奠定了光復初期台灣音樂界學習西洋古典音樂作曲理論的基礎。

的，僅有一九四六年成立的台灣省立師範學院（國立台灣師範大學前身）一所，該校擁有全台早期最佳專業音樂師資，是培養音樂藝術人才的唯一高等學府；中央政府聘任了一批原在福建音專、上海音樂學院擔任教職的師資，還有以張福興為首的留日台籍音樂家，擔任台灣省立師院音樂系的教學工作，當時這些菁英教師個個都是學音樂的學生所嚮往的名師。比較起

來，五十多年後的今天，各地音樂科系林立，不但學習音樂者眾，選擇性也多，音樂的學習環境與開放的風氣，自不可同日而語。

戰後主導台灣音樂政策走向的，是以蕭而化、戴粹倫等為首的大陸來台音樂家；然而，實際扮演教學推廣工作的，則是留日的台籍音樂家。其中，鋼琴家張彩湘是代表人物之一。他對當代鋼琴教育影響非常大，是台灣鋼琴教席中的第一把交椅，他的重要性幾乎無法以文字來形容，簡單地說，在當代台

▼ 早期師大音樂系師生聚會，後排右三為張彩湘。

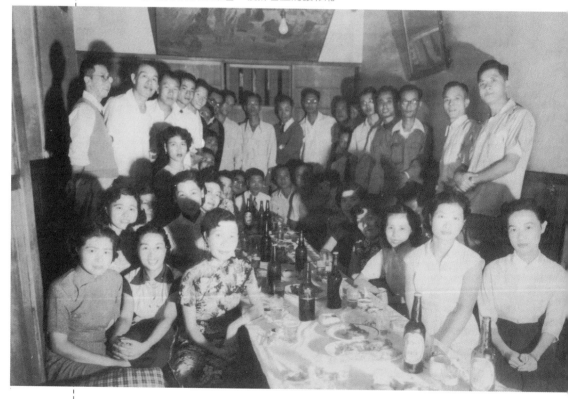

▲ 早期師大音樂系同仁。

▲ 早期師大音樂系同仁出遊合影。

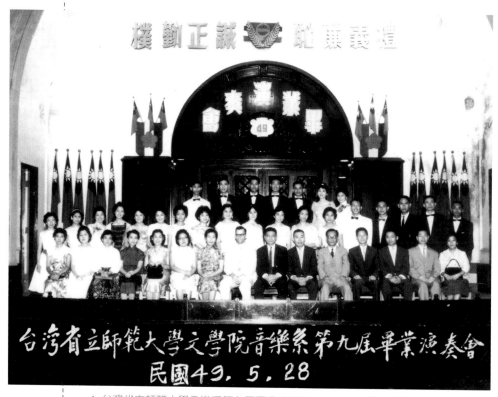

▲ 台灣省立師範大學音樂系第九屆畢業演奏會（1960年5月28日）。

灣，「張彩湘」與「鋼琴音樂」二詞，幾乎可畫上等號。

【無悔的鋼琴教學生涯】

在結束了東京長達五年的音樂學習生涯後，張彩湘於一九四四年回到台灣。由於是客家人之故，他最初選擇落籍新竹市，並任教於台中師範學校新竹預科。他待在那兒的時間並不長，僅一年餘。一九四五年，太平洋戰爭進入末期，日本宣佈無條件投降，結束了第二次世界大戰；這一年，他的父親張福興仍從事教授學生基礎鋼琴、提琴課程，但是生活已逐漸遠離世俗紛爭，晚年時更寄情於佛曲的蒐集與創作。

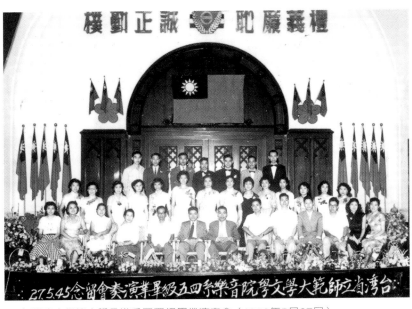

▲ 台灣省立師範大學音樂系四五級畢業演奏會（1956年5月27日）。

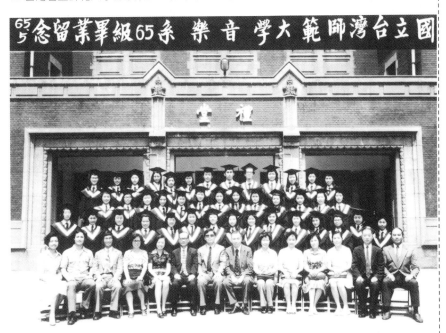

▲ 國立台灣師範大學音樂系六五級畢業生（1976年5月）。

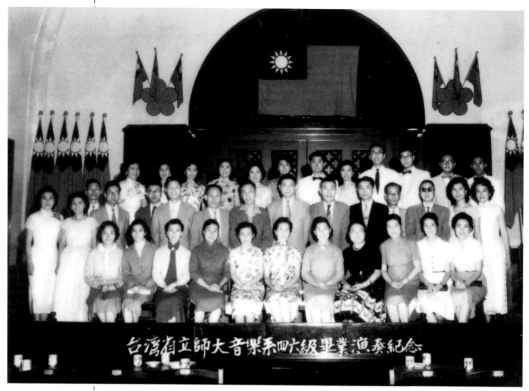

▲ 台灣省立師範大學音樂系四六級畢業演奏會（1957年）。

　　一九四六年，張彩湘轉赴台灣省立師範學院音樂專修科擔任專任講師兼訓導員，自此以後定居台北，這是他一生中最重要的決定。張彩湘是師大鋼琴師資中的第一把交椅，眾生皆以能入其門下為榮；在師院（後來的師大）任教的三十多年歲月中，作育無數英才，他指導下所畢業的學生，有許多人後來都成為了國內音樂界的名師。

　　張彩湘是一位非常認真負責的老師，凡事以身作則，曾任師大音樂系主任的曾道雄說，不論考試、開會或教學研討會，張彩湘數十年如一日，從未有一次缺席。不論是在教學或為人處事方面，他雖然要求非常嚴謹，但也由於張彩湘親身實踐這些原則，讓眾人對他皆十分敬服。

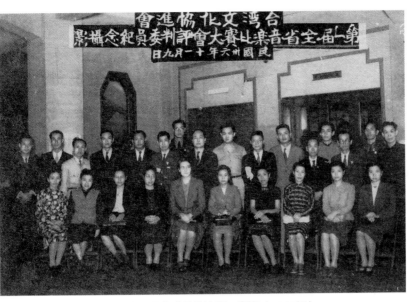

▲ 擔任「台灣文化協進會第一屆全省音樂比賽」評審（1947年）。

▼ 擔任「台灣文化協進會第三屆全省音樂比賽」評審（1950年）。

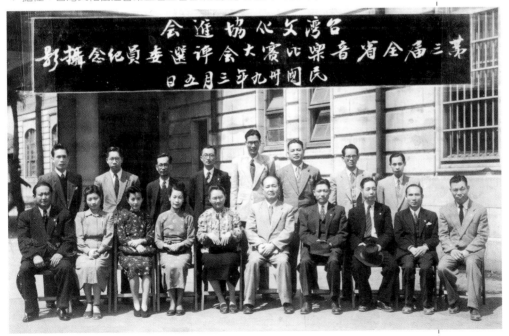

雖然在音樂界享有極高的地位，難能可貴的是張彩湘一點也不好出風頭，也鮮少爭排名。他早期的學生吳漪曼教授憶起一段小故事，正印證了先生謙懷的風骨，她說：「父親（吳伯超）遇難週年前，幾位父親的好友提議開一場音樂會，同時可以籌募些教育基金。因為我十分信賴張老師，就把這還沒有成熟的意念向張老師報告，沒想到老師竟立即贊同，而且誠懇的說：安排節目時，不要顧到他出場的先後順序，可以安排在別人不喜歡的時候。那場構想中的音樂會雖然沒有實現，但老師那謙讓的美德，為音樂而音樂，完全具備了音樂家、教育家的風範。」[1]

▼ 政工幹校音樂組第六期畢業生（1958年10月）。

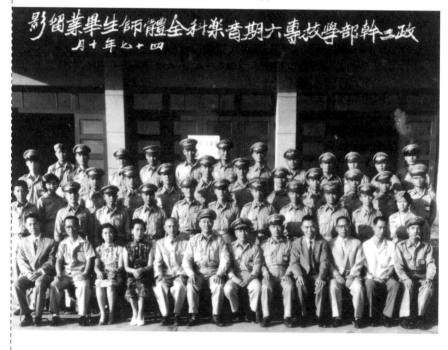

註1：吳漪曼，〈我敬愛的彩湘師〉，《張彩湘教授七秩大壽特輯》，頁19。吳漪曼的父親吳伯超，抗戰時曾任重慶青木關國立音樂院院長，1949年搭乘軍艦來台考察遷校事宜，不幸在海上因船隻失事而罹難。

靈感的律動

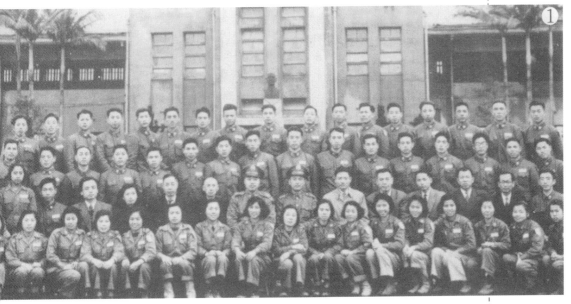

▲ 政工幹校音樂組第一期畢業生（1952年）。

　　每次擔任音樂比賽評審，張彩湘總捨第一排指導席而就最後一排，只為了要聆聽遠距離的音響效果；擔任評審工作時，公正不阿的他總唯技巧是問，因而贏得音樂界普遍共信。教學時，他常叮囑學生凡事要耐心、細心處理，求學必須鍥而不捨，這種精神上的感化尤勝過言語上的教條。

　　他同時也是一位謹守本份的謙謙君子。儘管有極高的聲譽，因個性不好出風頭，一直沒有擔任主管的意願，因此一生未出任過行政要職；即便如此，由於他的嚴謹與公平，對事物總能持客觀的態度，也因此常成為系上糾紛的仲裁者，凡是不能解決的歧見，如果請他出來做公斷，眾人是一定服膺的。

　　政工幹校[2]的首任校長戴逸青是師大音樂系主任戴粹倫的

註2：「政工幹校」為現今政治作戰學校前身，1951年時成立音樂組，1960年音樂組改制為音樂系，至1999年時又與美術系合組為藝術系。

▲ 台灣省立師範學院音樂演奏會節目單，張彩湘有聲樂伴奏的演出（1950年4月14日）。

尊翁，因戴主任的關係，張彩湘除了在師院教課外，也曾到政工幹校兼課達十數年之久，可惜有關這部分的資料很多都已佚失，無法多加詳述；但由張老師留下的數張照片中，仍可得知他自政工幹校第一屆開始就在該校兼課，指導過的學生應為數不少。

▼ 政工幹校音樂組第七期畢業生（1959年9月26日）。

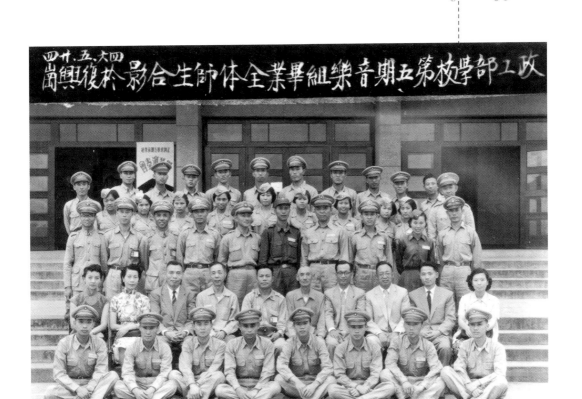

▲ 政工幹校音樂組第五期畢業生（1957年5月24日）。

【推動鋼琴音樂的搖籃】

身為名師的張彩湘，不但平日在校教課繁忙，私底下也有許多學生慕名前來求教，連假日也不得閒。他中壯年時代，住在台北六條通巷子裡一間帶庭院的日式平房，環境幽雅，至少有數百名以上的學生曾在那裡隨他學過鋼琴，就像是古時私塾般的鋼琴教授。張彩湘的「台北鋼琴專攻塾」於一九四六年正式成立，學生人數之多，令人咋舌，是當時最具聲譽的私人音樂教學組織。

▲ 伉儷情深。

每到假日，只見他從上午八點開始教琴，直到華燈初上，學生依然川流不息，課排到滿得不能再滿，學生還是收不完、教不完。只要是教琴的日子，他每天忙得甚至連吃飯的時間都沒有，往往只能在學生上下課時間的空檔，匆忙到廚房簡單吃個麵包果腹，解決掉一餐後，又匆忙出來，繼續指導下一名學生。

據李滿老師回憶，這段時間每天從早上八點到晚上十點，課程幾乎排滿了，連吃飯、休息的時間都沒有。張彩湘的夫人林月娥女士總是把張彩湘服侍得很周到，使他沒有後顧之憂，能盡心盡力的教導學生。每晚教授鋼琴結束後，

靈感的律動

十點左右張彩湘便出門散步，但不論多晚回家，擅長烹飪的夫人一定親自下廚料理點心，準備下酒菜，並陪他閒話家常，直到就寢時間，可見兩人感情深厚。

他的學生中有許多是外地來的，當時許多中南部的學生為了追求更好的指導，不辭辛勞，每星期（或隔週）搭數個鐘頭的車子來台北，專程跟張老師學琴，而筆者正是其中之一。筆者自十六歲起，即拜師於張老師門下，當時筆者尚就讀於高雄

▼ 與夫人的澎湖之旅（1982年）。

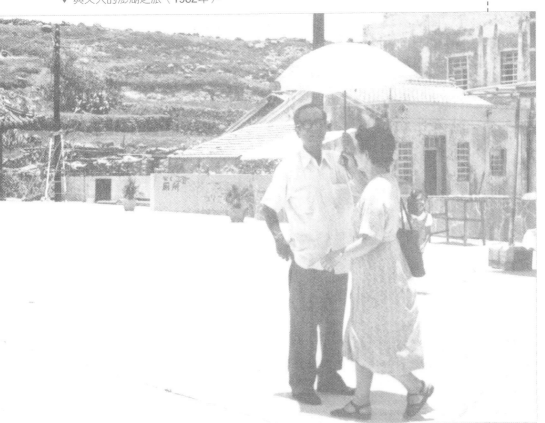

女中，記得每次上台北，光是交通往返就要花上十多個鐘頭，但筆者仍甘之如飴；像筆者一樣，如此舟車勞頓上門求教的學生不在少數，全是因為張老師的教學實在是讓人受益匪淺，值得學生花那麼多心力追隨他學習。

張彩湘的外貌雖然嚴肅，上課又極認真，一絲一毫馬虎不得，但私底下他是非常關心學生的，對於因上課而誤餐的學生，常會要師母林月娥女士為他們準備餐點。現任國立台北藝術大學音樂系主任劉慧瑾的母親——李滿老師，是張彩湘的早期門生之一，從高中時期起，李滿亦自基隆通勤至台北學琴；記得有一次因為課上得太晚，耽誤回去的班車，張老師即體貼地要她留宿在張家，第二天一早又準備豐盛的早點款待，才安心讓她踏上歸途。[3]

由於學生眾多，其中又不乏佼佼能手，為了讓學生們有彼此切磋、互相學習的機會，他每年定期為學生舉辦發表會，前後共十次；每次舉行，都吸引台北許多對音樂有興趣的人士前來觀賞、指導。因為學生演出的水準相當高，所以「台北鋼琴專攻塾」的塾生發表會，可說是當時頗為知名的音樂盛會，許多學生以身為「塾生」感到自傲，也由此培養出許多日後的鋼琴名家。

註3： 吳佩蓉、丁怡文，李滿老師訪談記錄，2001年11月17日。

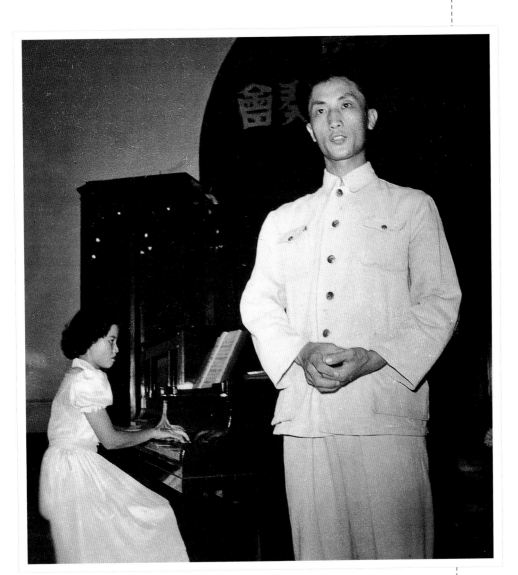

▲ 李滿與作曲家史惟亮在就讀師大時合作演出。

分享音樂的感動

【嚴格的自我訓練】

張彩湘在學生時代接受的音樂教育，是學院式的專業鋼琴演奏訓練，由於他對音樂充滿了興趣而努力學習，對自我的要求尤其嚴格。自跟隨父親張福興赴日求學開始，他接受的是日本式的教育方式，同時也開始接觸到德國式的專業音樂訓練，在教學認真、要求嚴謹的教授教導下，使他的琴藝呈現出嚴謹的風格，更由於他努力的練琴與時常參加演奏，奠定了紮實的鋼琴技巧，在音樂的表現上有一番非凡的成績。這樣嚴格而完美的受教過程，對張彩湘日後的鋼琴教學有直接的影響。

張彩湘很重視學生練習的過程，他要求學生在練習新曲目時，必須先從慢速開始，因為他認為，練琴由慢到快是較容易彈好的；而且，在還沒完全練熟之前，不宜先使用踏板。他安排漸進式的曲目給學生學習，但不鼓勵學生先聽唱片，以免還沒練熟就加快彈奏的速度，造成基礎不穩固及不踏實的情形。他之所以這麼要求學生，是因為張彩湘覺得，如果沒有堅實的技巧做後盾，演奏者就無法進入藝術再創造的境界。

在張彩湘四十餘年的教育生涯中，曾培育出許多優秀的音樂教師和鋼琴演奏家，這些音樂家們在張彩湘嚴謹門風的培育下，有著穩固和紮實的基礎；並且在嚴格的自我要求下，紛紛

出國深造，永無止境的學習，豐富自己的學養，精益求精。這些可說都是受到張彩湘的影響，進而促成了當代台灣鋼琴音樂教育的再進步。

【忠於原典的演奏風格】

在處理音樂時，張彩湘抱持的態度，總是要求自己與學生都要「嚴以律己」，絕不允許學生彈錯任何一個音，對於譜上的調性與拍號等任何細節都不可疏忽，甚至是常被人忽略的休止符與各種術語記號，都必須正確無誤的彈出來；對於學生所彈奏的任何一個音符他也都非常的重視，一點謬誤之處都難逃他的「法耳」，再經由分析、討論和示範後，一點一滴記錄在樂譜上，交代學生回家練習。

在踏板的運用方面，他曾深入鑽研巴羅克、古典、浪漫等不同時期的踏板使用方法，所以能正確指導學生精細地使用踏板；另外，他也極注重學生手指的獨立訓練，及觸鍵的確實和清晰；對於樂曲背景的了解，他也極為重視，像是與作曲者相關的當代歷史、樂曲的創作背景、樂曲風格的詮釋等問題，都要求學生得有深入而清楚的認識，他認為不能彈奏出和作曲者本意不同的音樂。

在抽絲剝繭似的琢磨、了解自己所彈奏的是什麼之後，他還要求學生要找尋出屬於自己、又不違

心靈的音符

音樂與藝術相同，都是永無止境，而且愈學愈深難，若是不時時吸收新知，是會落伍的。

——張彩湘

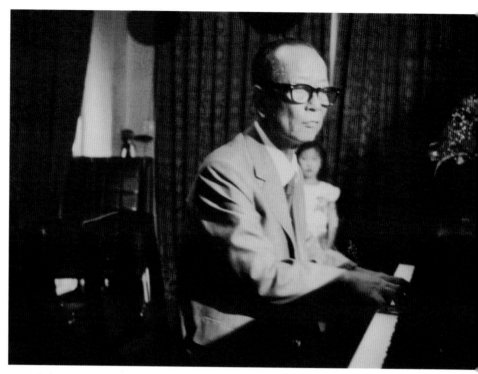

▲ 張彩湘彈琴的情景。

背原作的樂曲表現。他常說：「若沒有用心練習與彈奏，只靠手指的動作是沒有用的。」所以無論彈奏任何曲目，只要沒有達到他的要求，都不能通過，他也以此勉勵他的學生要對音樂有一份強烈的使命感。

【驚人的記憶力】

張彩湘彈過的每一首曲子他都能銘記在心，從樂曲的任何一段開始彈，他都能精準無誤的連貫彈奏下去，這樣的記憶力和精湛的琴藝，讓張彩湘在鋼琴教學時，能幫助學生細膩地處

理每一個細節，並能鉅細靡遺地指導學生強弱、速度變化、風格表現等的詮釋方式。

在教學過程中，若有必要，他可以隨時即興配出樂曲的伴奏，使學生透過老師的帶領，讓樂曲的詮釋達到盡善盡美的地步。他也喜歡與學生聯彈、協奏、合奏，有時即興奏出不同風格的樂曲，與學生一起分享音樂給人的感動，進而促使學生對音樂產生濃厚的練習慾望。

善於運用記憶力，反映他在要求學生背譜和注意細節的教學風格上。他總要求學生不能忘記背過的曲目，且會隨時抽考學生演奏以前彈過的曲子，並且，對於譜上記載的拍號、調性、速度等的術語，也都要全部牢記在心才行，這同時也顯示出他對授業的嚴謹。

他的記憶力驚人，連學生彈過哪些曲子，他都記得一清二楚，在給學生新功課的時候，總是隨手一彈，就讓學生欽佩不已。師大音樂系第一屆畢業生李滿老師回憶說，張彩湘退休後因腎臟病入院時，她曾到醫院探望過老師，當時老師正確無誤地回憶出她畢業時演奏的曲目，那可是三十年前的事呢！他那超強的記憶力實在叫人驚嘆。

【全才教育的追尋】

自年輕時期就刻苦奮發、努力學習音樂的張彩湘，進入武藏野之後，除了努力練習鋼琴技巧之外，他也學習作曲等其他的音樂技藝；即使在回國數十年間，他也總是堅持著，絲毫未

▲ 張彩湘教授（左）與日本武藏野音樂大學福井直弘校長（1981年）。

▲ 東南亞之旅。左三為張大勝、左四為林秋錦、右四為張彩湘教授、右
五為夫人林月娥女士（1981年8月）。

▲ 師院音樂系赴日考察。左二起：張彩湘、掛谷老師、福井直秋校長、戴粹倫、戴
夫人、林秋錦、高慈美。

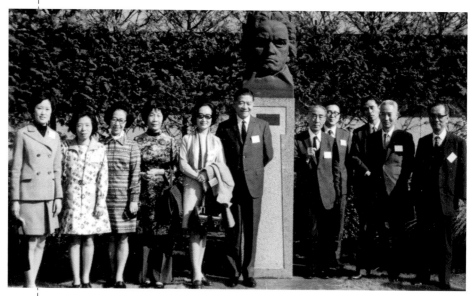

▲ 師院音樂系赴日考察，於武藏野留影。左一至左六：蔡雅雪、李智惠、奧村老師、林秋錦、申學庸、戴粹倫，最右為張彩湘。

曾荒廢。

　　張彩湘對音樂的學習，是全方位、多面性的，而這點也反映在他的教學上。他認為要彈好一首曲子，必須要靠彈奏者自己去感受與體會，「多聽、多看、多研究」可說是融入曲子中的不二法門。他認為，學生如果對曲子的形式構造、作曲背景、樂曲音色等沒有瞭解，只是一味猛練、把它彈完，裡面卻空空洞洞地，什麼也沒有，就如同建造房屋，只用磚塊把外殼砌好，根基卻一點也不穩固，無法承受風雨的考驗。另外，對副修鋼琴的同學，他也常針對其主修領域不預期地提出問題，目的即是在鼓勵學生多思考、多充實知識。也因此，上張彩湘的課，學生必須要有很強的心臟，以應付他隨時提出的問題。

張老師教琴時，是很少誇獎學生的，學生若是練得好，大多是一句「彈得不錯」罷了；偶然得到老師誇獎說「很好」時，那種榮耀就好似飛上了天似的，興奮得久久不能自已。

雖然平時訓練要求嚴格，但是他也很懂得隨遇而安、不苛求的原則。儘管平時甚少誇獎，但是在學生考試或演出前後，張彩湘自有一套勉勵學生的方法。他曾在一位容易因緊張而表現失常的學生準備彈奏之前，輕鬆地對她說道：「妳今天要彈得壞一點！」語畢該生即笑出來，也因此消弭了緊張的心情。由此可見張老師對學生的瞭解，及他獨特的愛的教育。

▼ 日本考察時留影。面向鏡頭者左起：張彩湘、林秋錦、李智惠。

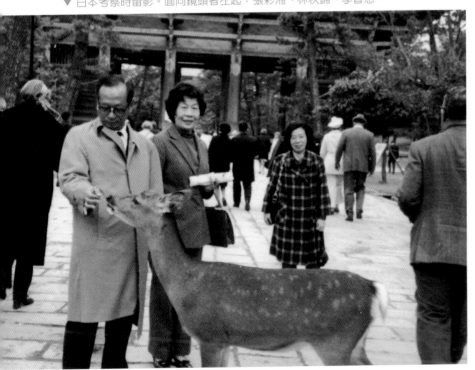

成就音樂人生

　　剛回國的張彩湘，很熱衷於參與各項社會活動。受到父親的影響，他積極地參與台灣省音樂文化協進會所舉辦的多項活動；此外，他也常參與省立師範學院校內所舉辦的多場音樂會。與同事合作開音樂會的時候，他從不為排名、順序爭先後，總是恬淡自處。

【活躍的鋼琴演奏家】

　　張彩湘還有一個心願，是希望能多獲得與父親合奏的機

▼ 台灣省音樂文化研究會第一屆音樂演奏大會入場券（1948年）。

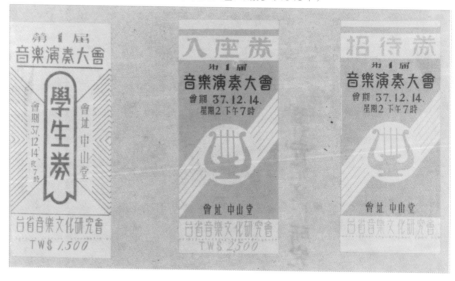

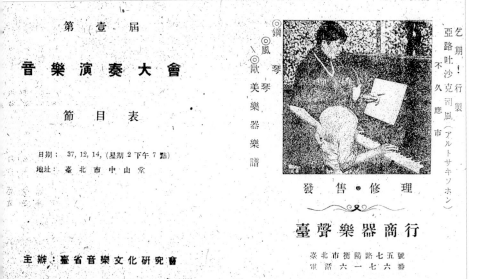

▲▼ 台灣省音樂文化研究會第一屆音樂演奏大會節目單（1948年）。

Programme

I Violin Solo　　　　　　徐展坤
　　　　　伴奏　周遜寬

Sonata G-minorTartini 曲

II Piano Solo　　　　　　張彩湘

Ungarische Rhapsodie X Liszt 曲

III Baritone Solo　　　　蔡江霖
1. Das Lied vom Floh.......　伴奏 柳麗峰
　　　　　..........moussorgsky 曲
（跳蚤之歌）
2. Ay. Ay. Ay.Spain 民謠

IV Vocal Duett　　　　女高音 林善德
　　　　　　　　　男高音 呂赫若
　　　　　　　　　　伴奏 周遜寬

Opera "La Traviata,,Verdi 曲
1. Un di felice
2. Brindisi

—休息十分鐘—

V Violin Solo　　　　　　張爾奧
1. Madrigal......　　　伴奏 張彩湘
　　　　　..........Simoneti 曲
2. Spring SonataBeethoven 曲

VI Soprano Solo　　　　　廖素娟
　　　　　　　　　伴奏 柳麗峰
1. Auf dem Wasser zu Singen....
　　　　　..........Schubert 曲
2. Opera "Don Carlo,,Verdi 曲
　　don fatsale

VII Piano Concert　　　　柳麗峰
　　　　　　　第二 Piano 張彩湘

F-minor op.-79Weber 曲

VIII Soprano Solo　　　　林善德
　　　　　　　　　伴奏 周遜寬
1. Opera "Tosca,,Puccini 曲
　　Vissi darte
2. Opera "Lucia,,:Donizetti 曲
　　Spar ge da ma Dopianto

晚 安

會，因爲他的父親張福興年輕時代曾不斷參加各種音樂會與廣播演出，但父子倆卻鮮少同台合奏。不過，有一回在張彩湘開塾生發表會時，張福興爲了鼓勵後輩，上台演出了一些經典小曲；還有一次是一九四八年十二月十四日舉行的「台省音樂文化研究會第一屆音樂演奏大會」，[1]張彩湘與父親在中山堂合奏貝多芬的小提琴奏鳴曲《春》第一樂章，這次的演出是張氏父子二人唯一的一次合作演出，也是張福興最後一次的登台，後來張福興便虔心向佛，全心投入於佛曲音樂。張彩湘形容那次的音樂會，說：「我與家父在中山堂合奏貝多芬作的奏鳴曲《春》第一樂章，耳朵不靈的家父常以手掌按掩其耳，作調節之狀，使聽眾發出微笑，老人家似乎也覺得很滿意……」[2]

身爲台灣師院的首席鋼琴教師，張彩湘除了是學生爭相求教的名師外，他也常參與校內的演出，當時大部份的音樂活動都是在師大禮堂所舉辦的。在那段時間裡，他幾乎每年都有好幾場的演出，只是有許多資料現在多已不可考，實在很可惜。當時的演出，包括：「音樂系教授音樂演奏會」（1949年10月1日）、「台灣省立師範學院慶祝五週年校慶音樂會」（1951年6月4日）、「慶祝音樂節音樂會」（1955年5月5日），還有遠赴新竹、台

音樂小辭典

【 小提琴奏鳴曲《春》】

　　一八〇一年，貝多芬完成了一首小提琴奏鳴曲，作品編號爲二十四，就是今天大家相當熟悉的第五號小提琴奏鳴曲——《春》；有著讓人如沐春風的第一主題，以及流暢優美的音樂旋律。樂曲的結構由傳統古典樂派的三個樂章形式 擴大成爲四個樂章；同時也讓小提琴與鋼琴這兩項樂器有著均衡的表現，豐富樂曲的整體。《春》這個標題不是貝多芬自己加上去的，但是誰將之命名爲《春》已經不可考了。當時的貝多芬耳疾逐漸嚴重，雖然生活、音樂、耳疾都困擾著他，但是貝多芬仍然創作出充滿生命力與活力的曲子，就像是他堅持著自己道路之生命觀一樣。

▲ 台灣省立師範學院慶祝第五週年校慶音樂會節目單（1951年6月4日）。

中等地演出的「師院音樂系教授聯合演奏會」（1953年9月19日）。演奏中，有鋼琴獨奏、雙鋼琴協奏、聲樂與小提琴的伴奏等不同的曲目。

　　另外，值得一提的是光復初期張彩湘在電台的廣播演出。一九五一年，張彩湘應林寬先生之邀，至中國廣播公司參加電台的常態性節目，每雙週於節目現場演出十五分鐘，藉以推廣鋼琴音樂；雖然只有短短十五分鐘，但是在那個戰後資源缺乏的時代，張彩湘的鋼琴音樂不啻是天上璇音，充實了許多人的

註1： 「台省音樂文化研究會」是1948年由台籍留日習樂菁英共同倡議組成的音樂團體，共舉行過兩次售票音樂演奏會，票券均告售罄，並獲得社會熱烈迴響。第二次音樂會後，因社會、政治環境變化劇烈而告停辦。

註2： 張彩湘，〈我父張福興的生平〉，《台北文物》，第4卷第2期，1955年8月，頁74。

臺灣省立師範學院音學系

第 二 屆 畢 業 演 奏 會 節 目 單

時 間　四十二年六月五、六日晚八時

地 址　臺灣省立師範學院大禮堂

六月五日晚八時

1. 鋼琴獨奏
 Hungarian Rhapsody. No.12
 Liszt……………………陳敏和

2. 男高音獨唱
 a. Widmung………………Schumann
 b. M'appari
 (from"Martha")………Flotow
 c. 思鄉曲……………………夏之秋
 　　盧 炎　伴奏：蔡雅雪

3. 鋼琴獨奏
 a. Nocturn op.15 No.2……Chopin
 b. Gnomen-Reigen…………Liszt
 　　　　　　李欣蓮

4. 女中音獨唱
 a. Elegie……………………Massenet
 b. 長城謠……………………劉雪厂
 c. Flower Song
 (from"Faust")………Gounod
 　　周披元　伴奏：利芳蘭

5. 小提琴獨奏
 Sonate No.5 1st.
 movement……………Beethoven
 　　許常惠　鋼琴 柯秀珍

6. 男中音獨唱
 a. 大江東去………………… 青 主
 b. Ungeduld…………………Schubert
 c. Eri tu che machiavi……Verdi
 (from "Un Balloin Naschera")
 　　莊世昌　伴奏：蔡雅雪

7. 鋼琴獨奏

〜 Ballade. op.23…………Chopin
　　　　　　　許瓊枝

8. 女高音獨唱
 a. 我住長江頭……………… 青 主
 b. Convien partir!………Donizetti
 c. Pace, Pace, mio D o……Verdi
 　　林美蕉　伴奏：許瓊枝
 　　――晚　安――

六月六日晚八時

1. 男高音獨唱
 a. Die Forelle……………Schucert
 b. De' miei ballenti
 Spirit………………Verdi
 (from "La Traviata")
 a. 故 鄉……………………陸華柏
 　　吳滿煌　伴奏：蔡雅雪

2. 鋼琴獨奏
 a. Valse brillante
 op. 34, No.2……………Chopin
 b. Prestissimo (from Sonate
 op.2. No1)……………Baethoven
 　　　　　　江秀珠

3. 女高音獨唱
 a. 五月裡薔薇處處開………勞景賢
 b. Serenade………………Gounod
 c. Regnava nel
 silenzio…………………Donizetti
 (from"Lucia di Lammermoor)
 　　莊瑞玉　伴奏：吳翠娜

4. 鋼琴獨奏
 a. Guitarre………………Moszkowski

b. Variation in E
 Major……………………Chopin
 　　　　　　王麗媛

5. 男中音獨唱
 a. 滿江紅……………………林聲翕
 b. Avant de quitter ces
 lieux……………………Gounod
 (from"Faust")
 c. O Lisbona, alfinti
 miro……………………Donizetti
 (from "Don Sebastiano")
 　　詹興東　伴奏：楊瓊珍先生

6. 小提琴獨奏
 Ciacccnna in G Minor……Vitali
 　　蔡純明　伴奏：楊瓊珍先生

7. 女高音獨唱
 a. 紅豆詞……………………劉雪厂
 b. Frühlingstraum………Schubert
 c. Villanelle……Eva, Dell' Acqua
 　　江櫻櫻　伴奏：楊瓊珍先生

8. 鋼琴獨奏
 Sonate (Moonlight)
 op.27. No.2……………Beethoven
 (2nd .& 3rd. movement)
 　　　　　　林茂雄

9. 男中音獨唱
 a. Ave Maria…………Bach-Gounod
 b. ErlKönig………………Schubert
 c. 教我如何不想他…………趙元任
 　　劉諷琿　伴奏：柯秀珍
 　　――晚　安――

▲ 台灣省立師範學院音樂系第二屆畢業演奏會節目單（1953年6月5、6日）。

心靈世界。

　　除此之外，他也常應邀擔任類似音樂比賽的評審，舉凡全省各級音樂比賽、甚至連老字號的電視節目「五燈獎」等，都有他參與過的痕跡。

【重要的聲樂伴奏家】

　　前面曾提到，張彩湘極注重全才的教育，而這也是他對自我的期許。正因如此，憑著豐富的知識，與高超的琴藝，使他成為一位極佳的伴奏；最常與他合作的，有師院的同事——小

▼ 師院教授聯合音樂會。左起：張彩湘、戴序倫、林秋錦、戴粹倫。

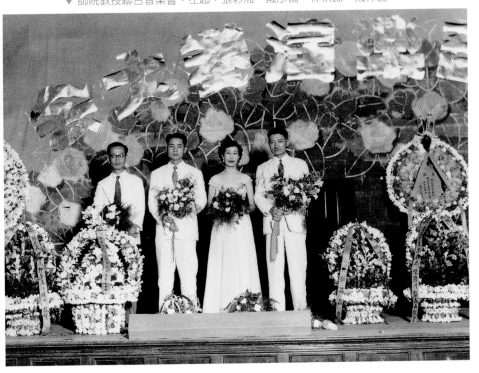

提琴家戴粹倫與聲樂家林秋錦。

戴粹倫是前國立上海音專校長，繼蕭而化先生之後，擔任省立師院第二任系主任。留學奧地利的他，與師承德國學派的張彩湘有極為愉快的合作默契，他們曾數次共同造訪日本，分別是一九五五年的鶴岡之行、[3] 一九六八年八月東京音樂學府考察。

一九五三年，聲樂家林秋錦受聘擔任師大教職，從此開始了她與張彩湘長達數十年的莫逆之交。林秋錦是一位非常活躍

▼ 師院教授聯合音樂會於新竹（1953年9月7日）。

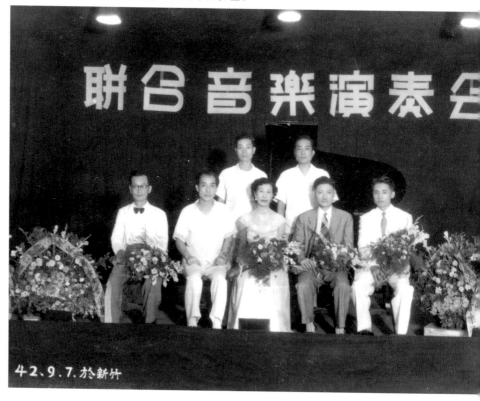

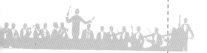

▲ 師院教授聯合音樂會於台中中正堂（1953年9月19日）。

的聲樂家，不但經常舉辦獨唱發表會，又為了鼓勵合唱風氣而四處奔走。他們兩人之間默契十足、合作無間，林秋錦曾回憶說，有一次在台中演唱，演出一半時卻突然停電，擔任伴奏的張彩湘並沒有因此而亂了陣腳，在黑暗中依然穩健地彈奏下去，使她能將全曲順利唱完。[4] 這故事除了突顯出伴奏者極佳的自我訓練與記憶外，主唱與伴奏之間的默契與信心，才是支持音樂會能在意外中順利演畢的重要原因。

另外，張彩湘還曾經擔任過名作曲家、聲樂家呂泉生的鋼琴伴奏。話說呂泉生當時在台灣廣播電台工作，有感於光復初

註3： 此行張彩湘、戴粹倫與林秋錦等在其母校武藏野音樂學院有一場精彩的演出，早期學生李富美正好在該校就讀，親眼目睹演出盛況。

註4： 林秋錦，〈我的老同事 張彩湘先生〉，《張彩湘教授七秩大壽特輯》，頁5。

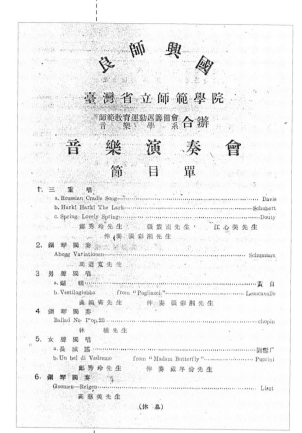

良師興國

第4屆

臺灣省立師範學院

師範教育運動週籌備會
音　樂　學　系　合辦

音　樂　演　奏　會
節　目　單

1. 三　重　唱
　　a. Roussian Cradle Song .. Davis
　　b. Hark! Hark! The Lark Schubert
　　c. Spring, Lovely Spring .. Douty
　　　鄭秀玲先生　　　張震南先生　　　江心美先生
　　　　　伴奏 張彩湘先生

2. 鋼　琴　獨　奏
　　Abegg Variationen ... Schumann
　　　周遜寬先生

3 男　聲　獨　唱
　　a. 蝴　蝶 ... 黃自
　　b. Vestilagimbba　from “Pagliacci” Leoncavallo
　　　曲鴻賚先生　　伴奏 張彩湘先生

4 鋼　琴　獨　奏
　　Ballad No. 1 op.23 ... chopin
　　　林　橋先生

5. 女　聲　獨　唱
　　a. 長城謠 .. 劉雪厂
　　b. Un bel di Vedremo　from “Madam Butterfly” Puccini
　　　鄭秀玲先生　　伴奏 戴序倫先生

6. 鋼　琴　獨　奏
　　Gnomen—Reigen .. Liszt
　　　高慈美先生

（休　息）

7. 男　聲　獨　唱
　　a. Elegy ... Massenet
　　b. Ave Maria .. Mascagni
　　　小提琴助奏 戴輝倫先生
　　　戴序倫先生　　伴奏 林橋先生

8. 小提琴獨奏
　　a. Traumerei .. Schumann
　　b. Mazourka .. Zarzicki
　　　戴輝倫先生　　伴奏 戴序倫先生

9. 女　聲　獨　唱
　　a. 故　鄉 .. 陸華柏
　　b. 紅豆詞 ... 劉雪厂
　　c. IL Bacio ... Arditi
　　　張震南先生　　伴奏 張彩湘先生

10. 鋼　琴　獨　奏
　　Ungarische Rhapsodie II Liszt
　　　（Cadenza by Bendel）
　　　張彩湘先生

11. 女　聲　獨　唱
　　a. 大江東去 ... 青主
　　b. 巾幗英雄 ... 劉雪厂
　　c. Gypsy Song “Carmen” Bizet
　　　江心美先生　　伴奏 張彩湘先生

12. 二　重　唱
　　a. Parigi o Cara　from “La Traviata” Verdi
　　b. Brindise　from “La Traviata” Verdi
　　　鄭秀玲先生　　曲鴻賚先生
　　　　伴奏 張彩湘先生
　　　　　　　　　（完）

◀▼台灣省立師範學院音樂演奏會節目單，
　張彩湘擔任多首聲樂曲伴奏。

期情勢的演變，本省人民由歡欣
迎接國民軍來台，接著又因省籍
差異而不斷產生衝突，不幸發生
了二二八事件，「本是同根生，
相煎何太急」，讓他有所感觸而
創作了著名台語飲酒歌──《杯
底不可飼金魚》。這首歌首次發
表於一九四九年，由呂泉生本人
演唱，而擔任鋼琴伴奏的，正是

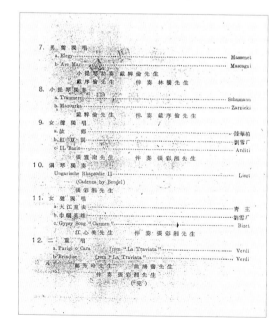

靈感的律動

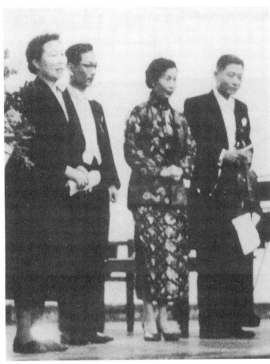

◀ 張彩湘、林秋錦與戴粹
倫在日本鶴岡的音樂會
（1955年）。

▼ 張彩湘在日本鶴岡
音樂會中獨奏演出
（1955年）。

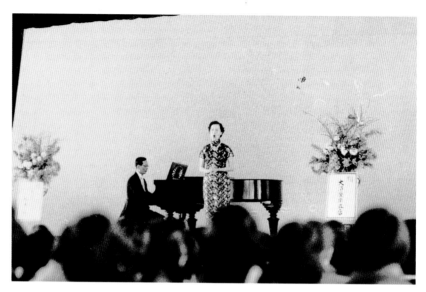

▲ 張彩湘與林秋錦在日本鶴岡合作演出（1955年）。

▼ 張彩湘與戴粹倫在日本鶴岡合奏演出（1955年）。

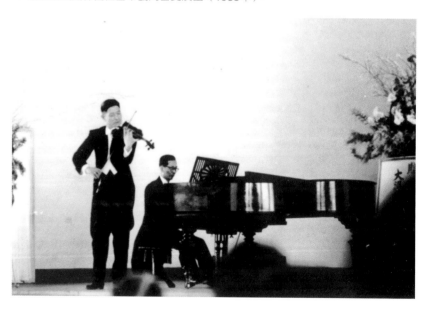

靈
感
的
律
動

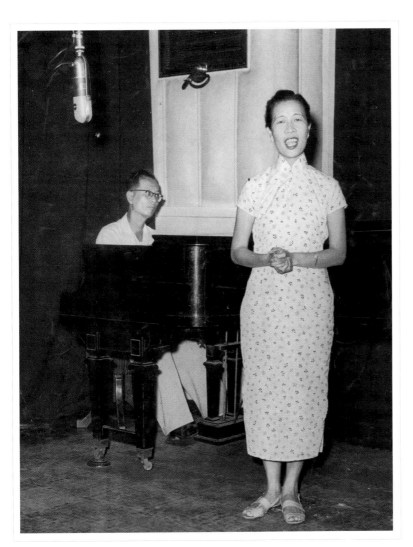

▲ 林秋錦獨唱，張彩湘鋼琴伴奏。

台省音樂文化研究會
（第二屆）
演奏會
期日　38. 4. 18. 下午7.30 星期1
地點　臺北市中山堂
招待券

台省音樂文化研究會
（第二屆）
演奏會
期日　38. 4. 18. 下午7.30 星期1
地點　臺北市中山堂
入座券（台幣二萬元）

台省音樂文化研究會
（第二屆）
演奏會
期日　38. 4. 18. 下午7.30 星期1
地點　臺北市中山堂
學生券（台幣一萬元）

▲ 台灣省音樂文化研究會第二屆音樂演奏大會入場券（1949年）。

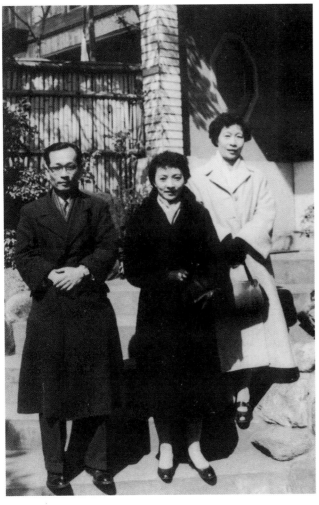

◀ 光復初期師大音樂系台籍教師。左起：張彩湘、高慈美、林秋錦。

時代的共鳴

林秋錦（1909-2000），生於台南市，於就讀長榮女中期間對西樂有了興趣，一九二九進入私立日本音樂學校就讀，主修聲樂。一九三三年以優異成績畢業，獲選參加日本「讀賣新聞社」在東京日比谷公會堂舉辦的「樂壇聲樂新秀演唱會」，樂評以「與眾不同的聲音」來形容她的演出。一九三五年回母校長榮女中任音樂教師，創設長榮女中合唱團，並常舉辦校內外音樂會，對日治時期台灣南部音樂風氣倡導，貢獻良多。

林秋錦歷任長榮女中、國防部政工幹校音樂系、台南家專、師大等教職；在師大音樂系三十五載，育才無數，名聲樂家陳明律、劉塞雲、申學庸、任蓉、范宇文等皆出自其門下；也常和戴粹倫、戴序倫、張彩湘等教授合作演出。直到一九八三年，才真正結束了近五十年的教育生涯。

張彩湘。

當時一群台籍音樂家們，包括了林秋錦、陳暖玉、甘長波、周遜寬、高慈美、陳信貞等，正為籌劃「台省音樂文化研究會」第二次演出而忙碌。偶然中，張彩湘在呂泉生家裡的鋼琴上發現了一份剛出爐的樂譜，當場試彈了起來，張彩湘立即

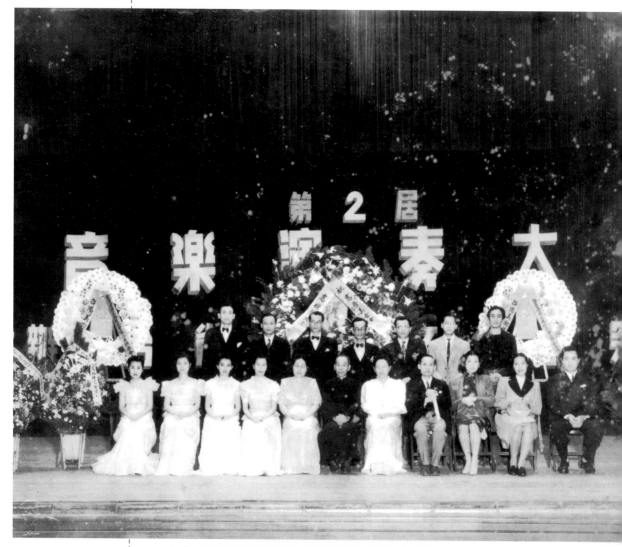

▲ 台灣省音樂文化研究會第二屆音樂演奏大會演出者合照（1949年）。

為曲中那股豪氣干雲的氣魄所感動，並力促呂泉生於音樂會中
正式發表此曲。有趣的是，「台省」的女士們聽說呂泉生要唱
這首歌而反對，因為她們覺得在音樂會中不該演出如「飲酒歌」

台省音樂文化研究會
（第2屆）

音樂發表會

日時：38.4.18. 下午7.30 星期1
地點：台 北 市 中 山 堂

◀ 出 演 者 ▶

鋼琴伴奏	鋼琴獨奏	小提琴	男次高音	男高音	女次高音	女高音
張彩湘	周逎寬	林森池	呂泉生	黃演馨	陳暖玉	林秋錦

張　柳　陳　高　高　周　林　甘　呂　黃　陳　林
彩　寬　信　錦　慈　逎　森　長　泉　演　暖　秋
湘　峰　貞　花　美　寬　池　波　生　馨　玉　錦

主辦 台省音樂文化研究會

◀◀ 台灣省音樂文化研
究會第二屆音樂演
奏大會節目單
（1949年）。

Programme

I. Violin Concerto E-minor 甘 長 波
伴奏 高 信 貝
（堤琴協奏曲 E一短調） Mendelssohn曲

II. Mezzo Soprano Solo 陳 暖 玉
伴奏 楊 麗 華
1. Der Wanderer Fr. Schubert曲
（漂 泊 人）
2. Der Erlkonig Fr. Schubert曲
（魔 王）

III. Piano Solo 陳 信 貞
1. Le Carnaval B. Badman曲
（謝 肉）
2. La Papillon C. Lavallee曲
（胡 蝶）

IV. Tenor Solo 黃 演 馨
伴奏 張 彩 湘
1. Der Nossbaum R. Schumann曲
（胡 桃 樹）
2. 歌劇「Marta」的插曲 Flotow曲
「Mappari」（浮現）

—休　息—

V. Piano Solo 周 逎 寬
Sonate Wahlstein 1. von Beethoven曲
（奏鳴曲 小53）

VI. Baritone Solo 呂 泉 生
伴奏 高 慈 美
1. 歌劇「Pagliacci Prologue」 Leonguavallo曲
「小丑」中序詞
2. 杯底不可飼金魚 陳大禹作詞 呂泉生曲
閩語「飲酒歌」

VII. Violin Concerto 林 森 池
伴奏 張 彩 湘
No.5 A-major Mozart曲
（第五號A一長調）

VIII. Soprano Solo 林 秋 錦
伴奏 張 彩 湘
歌劇「Traviata」中 Verdi曲
Ah fors e Lui （茶花女）

IX. Piano Concerto 高 慈 美
第2 Piano 高 錦 花
No.3 C minor Lvon Beethoven曲
第三號C一短調

—晚　安—

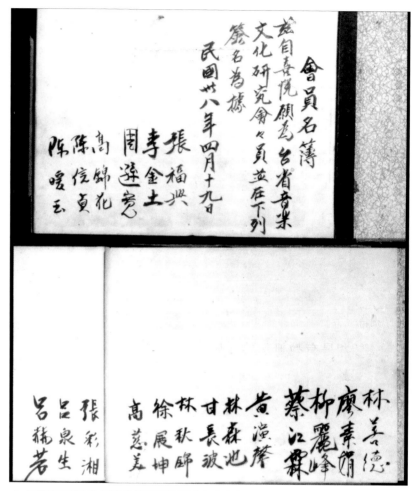

▲ 台灣省音樂文化研究會第二屆音樂演奏大會會員名簿（1949年）。

之類難登大雅之堂的歌曲。由於女士們的反對，呂泉生差點兒打了退堂鼓，但也許是因為嗜杯中物之故，張彩湘份外能體會該作品的深意，於是力排眾議，最後，該曲終於在一九四九年四月十八日於台北中山堂發表。這在台灣音樂史上，肯定留下不可磨滅的記錄。

【台灣鋼琴音樂之父】

張彩湘自一九四四年返國，至一九八五年退休為止，在音樂界奉獻達四十一年。身為台灣師大音樂系首席鋼琴教師，他教過的學生，如前述提及，有多人後來皆成為國內著名音樂老師，更培育出無數的徒子徒孫，遍佈海內外，現今國內知名的鋼琴教授，論師承，都或多或少與張彩湘有直接或間接的關係。

張彩湘是有教無類的。儘管學生多到應接不暇，但除了鋼琴主修的學生外，他也因私人關係收過一些「非玩家」型的學生，例如國民黨主席連戰學生時候也曾向張彩湘學過琴。[5] 更有許多達官貴人攜兒挈女來到六條通這巷子，只為求張彩湘收入門下，可見他當年聲名遠播，吸引各種學生慕名而來的盛況。

張彩湘一生致力於音樂教

▲▼《徹爾尼練習法及教授法》。

註5：林黛嫚，《我心永平——連戰從政之路》，台北，天下文化，1996年。

二○○一年·五月號·六十九卷·第五期

中外雜誌

【掌故奇談·名人傳記】

陳立夫宏揚中國醫藥
好萊塢名影星蒙哥馬利克利夫
台灣鋼琴巨擘張彩湘
馬樹禮懷念外交戰友沈昌煥
人身心臟的保健妙方
謝東閔少年祖國行

411

ISSN 1016-4162

▲《中外雜誌》2001年5月號刊載張彩湘的專訪報導。

▼ 中山國小校歌,由黃得時作詞,張彩湘作曲。

學工作,因處於不同政治文化交替的時代——從出生至青年時代,他學的是日語,中年後台灣光復又改學國語,因受限於中文表達緣故,因而未留下太多文字作品,僅有光復之初,以日文在《新新》雜誌上發表〈本省にお於ける音樂の現狀並びに將來性〉(談本省的音樂現狀及其將來性)一文,表達他對本省音樂現狀的看法;並於一九五一

註6: 台北市立「中山國民小學」是一所歷史悠久的名校,於1934年4月1日創校,初名「台北市宮前公學校」,光復後於1945年11月1日改名「台北市中山國民學校」;1962年3月1日開辦啓智班,為台北市教育之創舉。該校校歌由張彩湘作曲,作詞者為已故文壇耆宿黃得時。

校歌

黃得時詞
張彩湘曲

一、
園山虎嘯劍潭水清
歷史悠久追憶鄭延平
校舍完美地號雙城
山川鐘秀人傑地靈
我們的學校中山

二、
校名中山
大哉中山
中山世界最光大
中山中山我們的學校中山

三、
十年樹木百年樹人
師長盡賢能
有循任重道遠
有教無類誘善
一本至誠行
我們的學校中山

四、
六千學子
中學及天真快樂子
中山止勉勵樂子
如弟如兄相親相愛不人相
有志竟成
我們的學校中山
中山境純

——2——

園山虎嘯 劍潭水清
歷史悠久 追憶鄭延平
校舍完美 地號雙城
山川鐘秀 人傑地靈
中山 中山 我們的學校中山

▼ 杉林國中校歌,由張彩湘作曲。

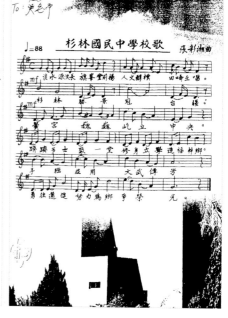

To:黃先生

杉林國民中學校歌　　張彩湘曲

♩=88

淡水漾漾長 旗幟堂前揚 人文鬱楙 田峒左邊。
杉林勝景冠 台疆 薈宮 巍巍屹立 中央。
濟濟多士聚一堂 修身立業造福梓鄉。
手腦並用 文武傳芳
勇往邁進 努力爲鄉爭光。

年由台北鋼琴專攻塾出版《徹爾尼（OPUS 849）練習法及教授法》，以鋼琴教育家身份，談「徹爾尼」（Czerny）教材要如何學、如何教。

　　以張彩湘當時在樂界聲望之隆，不少中小學校慕名邀請他編作校歌，雖然距今時日已久，有些已無從考察，大約可知的有：台北市中山國小[6]、高雄縣杉林國中、省立新竹女子中學、縣立楊梅初級中學等學校的校歌是由他編作的。

▲ 楊梅初級中學校歌手稿。

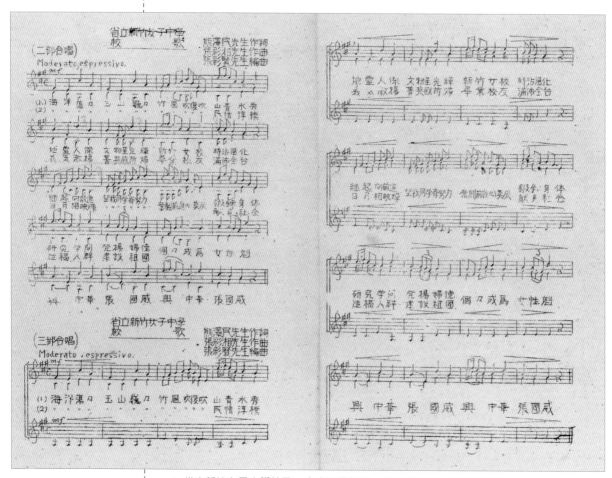

▲ 省立新竹女子中學校歌，由熊澤民作詞，張彩湘作曲，張彩賢編曲。

　　此外，張彩湘曾與老同事林秋錦共同合作，編輯了一套初級中學音樂教科書，由「新聯圖書出版社」發行。為了配合教學，書中除了廣泛選擇世界、中國與台灣民間音樂，他也親自為其中數個單元編曲與配伴奏樂。

　　他所創辦的「台北鋼琴專攻塾」，招收學生傳授琴藝，是戰後初期台北地區最具聲譽的私人音樂教學組織。張彩湘將德

▲ 張彩湘、林秋錦合編之初級中學音樂科課本。

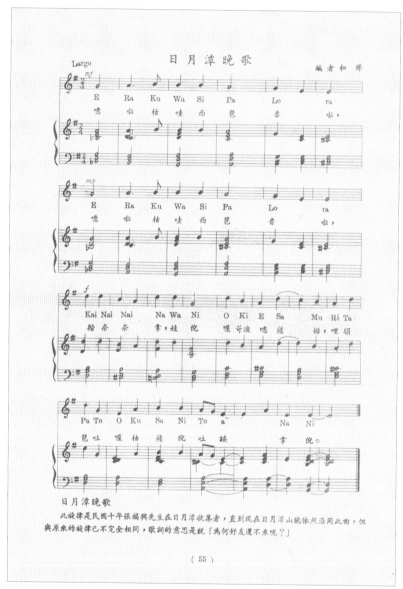

▲《日月潭晚歌》收錄於張彩湘主編之《初級中學音樂科課本第一冊》中，該
　曲係張福興於日月潭採集到之原住民歌謠，由張彩湘編配和聲。

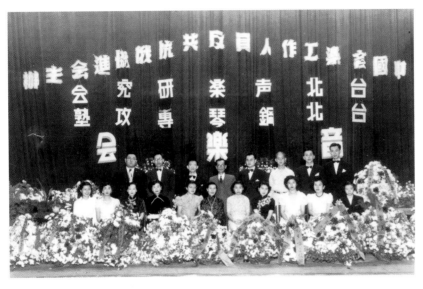

▲▼ 台北聲樂研究會與台北鋼琴專攻塾聯合音樂會。

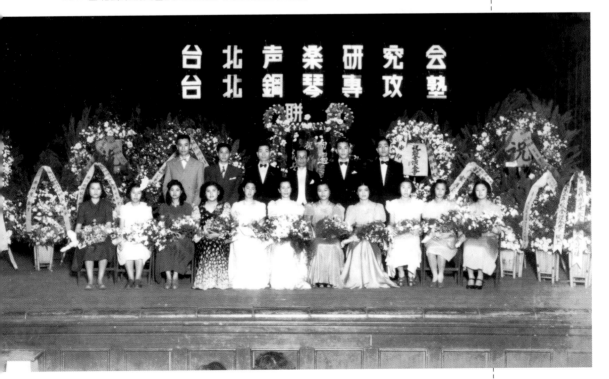

國樂派的嚴謹風格轉移到台灣來，自一九四六年起，定期爲學生舉辦音樂成果發表會，前後共舉辦了十屆，在當時台灣社會是相當罕見的。

他這樣熱衷於推動鋼琴音樂教育，深深被樂界所期待和肯定，一九四六年十二月六日，在台北中山堂第一次舉辦學生鋼琴演奏會時，他的父親張福興也列席觀賞。第十次發表時，更與戴粹倫、林秋錦的學生舉辦聯合音樂會，由於學生人數眾多，必須分爲成人組、少年組與兒童組分別表演，堪稱是當時

▼ 林秋錦與張彩湘學生聯合演奏會。

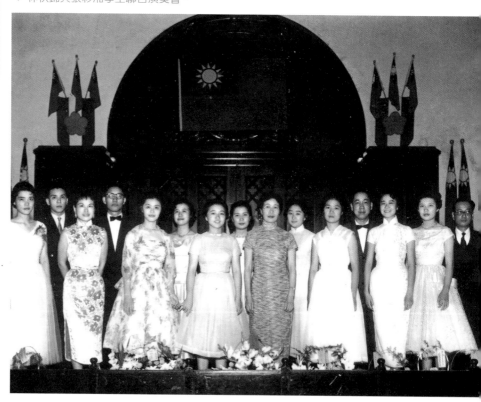

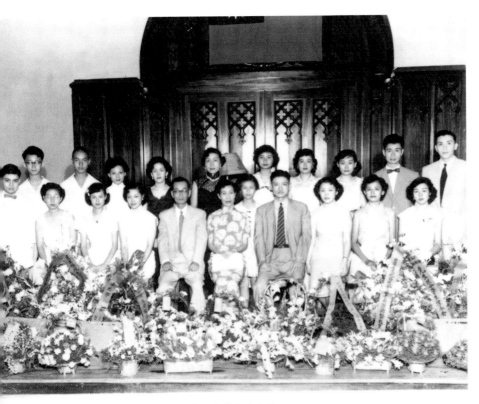

▲ 戴粹倫、林秋錦與張彩湘學生聯合演奏會。

樂壇的一大盛事。

　　張彩湘自一九四六年進入省立台灣師範學院任教，無怨無悔地啓迪無數音樂學子，埋首耕耘於國內的鋼琴音樂教育，對音樂教育的提倡及貢獻是成就非凡的。他數十年來認眞投入教學，成果豐碩，所指導的學生，如前章所提及，有許多人後來都成爲了台灣音樂界的中流砥柱；他們之中，有的專注於鋼琴教育上，如：李富美、吳漪曼等，作育出更多鋼琴名家；有的在演奏方面發展，如美國的楊小佩（已故）、日本的周雅郎

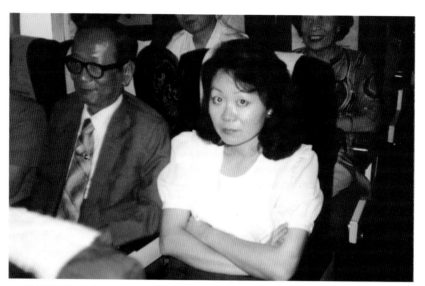
▲ 陳郁秀與張彩湘。

等；有的轉至其他主科發展，如國內名指揮家張大勝（曾任國家音樂廳總監）、音樂教育家陳茂萱（曾任師大音樂系主任）等，現在皆在其專門領域佔有一席之地；現任文建會主任委員陳郁秀也是自小隨張彩湘習琴，而她今日主掌文建會，對國內音樂的發展，更具有舉足輕重的影響。回顧近五十年來的我國音樂界，老中青三代音樂家，都直接或間接與張彩湘有所關連，在國內外的樂壇與杏壇，處處可見他徒子徒孫們的蹤影，而他們也都傳承了他對於鋼琴教育執著的精神。

　　說張彩湘是台灣鋼琴音樂教育的奠基者、台灣鋼琴音樂之父，確是實至名歸！

熾熱的詠嘆調

張彩湘年表

年代	大事紀
1915年	◎7月14日誕生於苗栗頭份，為張家長子。
1918年（3歲）	◎1月20日妹秀蘭誕生，為長女。
1922年（7歲）	◎4月進入台北艋舺第一公學校（今老松國小）（1922-1926）。
1923年（8歲）	◎參加學校遊藝會，第一次上台演出。 ◎開始接受父親張福興教導簡易風琴彈奏。
1926年（11歲）	◎隨父親赴日，進入東京豐多摩尋常第一高等小學校就讀（1926-1927）。
1927年（12歲）	◎隨父親返台，於南門小學校復學（1927-1928）。
1929年（14歲）	◎4月考上台北末廣中學校（今福星國小）（1929-1930）。
1930年（15歲）	◎4月考取台北州立基隆高等中學校（1930-1932）。
1931年（16歲）	◎4月妹秀蘭考入台北第一高等女學校。
1932年（17歲）	◎4月總督府派張福興赴日任高砂寮長，隨父再度赴日（當時妹秀蘭並未一同前往）。 ◎轉入東京京北中學三年級（1932-1933）。 ◎隨平田義宗學習鋼琴。
1933年（18歲）	◎4月張福星辭去高砂寮長一職後，隨父返台。 ◎插班轉入台北第二中學校（今成功中學）。
1934年（19歲）	◎就讀台北第二中學校四年級，立志學習音樂。 ◎隨大西安世學習。
1935年（20歲）	◎3月台北第二中學校畢業。 ◎再度赴日，考取大阪醫專。 ◎4月以貝多芬的《悲愴奏鳴曲》第一樂章考取武藏野音樂專門學校。 ◎入武藏野音樂專門學校就讀本科鋼琴部，隨川上教授學習。
1936年（21歲）	◎妹秀蘭赴日，考取東京女子醫專。 ◎於武藏野升上二年級，改師事德籍教授——赫孟・迪古拉士。 ◎父親於頭份永和山購建自用住宅。
1938年（23歲）	◎升上武藏野三年級。 ◎妹秀蘭於醫專在學中染肺疾，休學返台，養病於頭份家中。 ◎以柴科夫斯基的《降b小調鋼琴協奏曲》應考，順利升上四年級。

年代	大事紀
1939年（24歲）	◎ 1月25日返台結婚，新娘是同為頭份人的林月娥女士。 ◎ 2月初偕新婚妻子返日，繼續學業。 ◎ 2月27日妹秀蘭病逝於頭份家中，為辦理其後事，再度返國。 ◎ 3月武藏野音樂學校舉行畢業演奏，因返國擔任秀蘭喪禮家長代表，未及參加學校的畢業演出。 ◎ 再度赴日，以貝多芬《三十二段變奏曲》通過補考，順利畢業。 ◎ 繼續滯留日本，準備參加比賽與演出。 ◎ 隨笈田光吉、克羅采等名師習琴。 ◎ 年底長子芳男誕生於東京。
1943年（28歲）	◎ 入選讀賣新人賽。 ◎ 與友人大提琴家大沼學朗合作，於各地巡迴演奏。
1944年（29歲）	◎ 3月29日歸國，當日落籍於新竹市新興町。 ◎ 擔任台中師範學校新竹預科音樂教員。
1945年（30歲）	◎ 8月15日第二次世界大戰結束，日本宣佈投降，台灣正式脫離日本統治。
1946年（31歲）	◎ 次男武男誕生。 ◎ 省立師範學院改制，招收三年制音樂專修科學生，這是國內高等學府首度招收音樂學生。 ◎ 3月轉任台灣省立師範學院音樂專修科專任講師兼訓導員。 ◎ 戶籍遷至台北市中山區。 ◎ 舉辦「回國巡迴音樂會」。 ◎ 3月於台北自宅創立「台北鋼琴專攻塾」，當時塾生約三十餘人。 ◎ 6月16日「台灣文化協進會」於台北中山堂成立。 ◎ 8月13日出席台灣文化協進會舉辦的「音樂委員會初次懇談會」。 ◎ 10月19日於「光復週年紀念音樂演奏會」中演出鋼琴獨奏。 ◎ 11月9日台灣文化協進會主辦「第一屆全省音樂比賽」，擔任評判委員。 ◎ 12月6日於台北中山堂舉行「台北鋼琴音樂專攻塾」之「第一回塾生發表鋼琴演奏會」，父親亦出席指導。
1948年（33歲）	◎ 3月於頭份國小五十週年校慶中演出鋼琴獨奏。 ◎ 12月14日「台灣省音樂文化研究會」成立，並於中山堂舉辦首次音樂會，張福興與張彩湘首度合作演出貝多芬小提琴奏鳴曲《春》第一樂章，這也是父子二人唯一一次合作演出。
1949年（34歲）	◎ 4月18日「台灣省音樂文化研究會」於中山堂舉辦第二次音樂會，會中呂泉生發表《杯底不可飼金魚》，由呂本人演唱，張彩湘擔任伴奏。 ◎ 政工幹部學校成立，應聘於該校音樂科兼課。 ◎ 10月1日於「音樂系教授聯合音樂演奏會」演出鋼琴獨奏。

年代	大事紀
1950年（35歲）	◎ 2月因呂赫若事件，遭保密局帶走，羈押近一個月之久。 ◎ 3月初經父親的多方奔走與師院校長劉真的出面具保，終於獲釋。 ◎ 3月5日台灣文化協進會主辦「第三屆全省音樂比賽」，擔任評判委員。
1951年（36歲）	◎ 應中國廣播公司林寬先生邀請，隔週於電台節目中演奏，每次十五分鐘，達一年之久。 ◎ 6月4日台灣省立師範學院慶祝五週年校慶音樂會演出鋼琴獨奏。
1953年（38歲）	◎ 9月7日參加師院音樂系教授於新竹舉辦之聯合音樂會。 ◎ 9月19日參加師院音樂系教授於台中市中正堂舉辦之聯合演奏會。
1954年（39歲）	◎ 3月5日父親張福興心臟病發去世，享年六十七歲。
1955年（40歲）	◎ 與戴粹倫、林秋錦等教授一同訪問日本，於鶴岡舉行音樂會。 ◎ 8月20日撰寫文章〈我父張福興的生平〉。
1964年（49歲）	◎ 編輯《初級中學音樂課本》共六冊，由新聯圖書出版。
1966年（51歲）	◎ 5月5日於「慶祝音樂節音樂會」中，與吳罕娜共同演出鋼琴協奏曲。
1968年（53歲）	◎ 8月與戴粹倫、高慈美與林秋錦等教授一同訪問日本，實地考察東京地區高等音樂學府。
1978年（63歲）	◎ 6月接受《樂苑》編輯專訪，談鋼琴教育。
1979年（64歲）	◎ 6月再度接受《樂苑》編輯專訪。 ◎ 應邀赴日參加武藏野音樂大學創校五十週年慶祝大會。
1981年（66歲）	◎ 自國立台灣師範大學音樂系退休，仍兼任數節課。 ◎ 偕同夫人與音樂系同仁參加東南亞之旅。 ◎ 家族美國旅行。
1985年（70歲）	◎ 5月發表文章〈音樂系話當年〉。 ◎ 7月14日師大音樂系出版《張彩湘教授七秩大壽特輯》。
1991年（76歲）	◎ 7月19日因腎臟病逝於台北馬偕醫院。
2001年	◎ 12月陳郁秀出版《琴韻有情天——紀念台灣鋼琴教育家張彩湘教授逝世十週年》專書。 ◎ 12月28日師大音樂系舉辦「張彩湘教授逝世十週年紀念音樂會」，並出版專刊。

張彩湘著作選錄

談本省的音樂現狀及其將來性

今日我們台灣正享受著自五十年政治壓迫痛苦下解放的歡欣漩渦之中。回顧過去，我們台灣同胞在所謂日本的愚民政策下，在所有部門壓制下，不論對即將萌芽或臻成熟的言論，都被壓制住，這是眾所週知的事實。在那樣的環境當中，要從事音樂研究，實為如行荊棘之路，非常困難。譬如本人有才能，周圍的人或雙親皆會強烈地反對其彰顯，所以有些具特殊才能者會因此埋沒。雖有一少部份人能超越困難，為台灣的文化發展貢獻心力，然而多數人是為迎合現實，為求自己的地位而極盡追求。然而，一旦稍有地位，則容易陷入滿足，不但沒有達到音樂向上，反而至退步的境界，這並未言過其實。由於社會現狀如此，缺乏指導者亦是原因之一。尤其，渡海來台之日本人多半有其特殊原因，而那些具有才能者，多半想要留在日本本土大都市裏，這亦是人之常情。因而在同胞中，也有人隨此想法，而不考慮朝向研究等工作，並非不可思議。

現在我們中國被認為是世界強國之一，因此我想我們應不以現狀為滿足，特別是要有文化方面之發達，才是真的一等國民。我想如要成為大國民，在其中必具道德，才有真的成為強國的資格。

在台灣的藝術方面，尤其是音樂方面，尚未脫離幼稚之域，此並非說沒有具才能者。（我們中國人天性愛好音樂，在國內也有許多胡弓洋琴與其他技術的優秀者之存在。）然台灣如上面所述，因為受周圍環境的影響，雖具有相當的才能，就是無法顯出來而已。為我們的台灣文化，考慮到中國時，實不得不言，我們的任務是非常重大。在光復後的新台灣，此時位於指導地位者，應放棄過去的唯利思想，有才能者期望積極向藝術面的音樂及美術進軍。最後想添

加建言，藝術並非那麼易於達到的，既想要進取，就要承受相當的困苦與煩惱，並承擔其他伴隨而來的各種精神上的問題，任何工作都是一樣的，必要有相當的決心與覺悟才能達成。

原載：《新新》雜誌，創刊號，1945 年，頁 11。

說明：原文為日文〈本省にお於ける音樂の現狀並びに將來性〉，由吳昭順譯為中文。

我父張福興的生平

　　我所能看到以音樂為生涯的先嚴張福興先生，從我的幼時至去世為止，一言以蔽之，他真是辛苦的一生，雖然中間也有快樂的點綴。現在讓我片斷的追憶一下。

　　在我進入國民學校以前，家父所做的事業，已記不清了！然而當我在音樂學校修業中，也許我太懶惰，為了教訓我、督勵我，家父是不斷地談起他在幼年時代如何苦楚，在東京音樂學校（也稱上野音樂學校）從入學以至畢業的期間，如何的苦鬥等等。

　　家父從小愛好音樂，他在五、六歲時，沒有人教他而自己竟會拉胡琴自娛，所以旁人認為他有音樂的天才，每天傍晚胡琴的聲音一響，祖母就譏笑他說：「蚊子又叫起來了！」

　　頭份國民學校畢業後，轉入國語學校（現在的師範學校），那時四伯父亦是同學，但他是上級生，家父是五個弟兄中最幼的，很聽伯父的話，替伯父洗洗衣服、到外頭買點心的工作，也頗得當時音樂教師們的寵愛，因此由教師舉薦校長，後來能夠獲得東渡留學的機會，本來在一個大家族制度裡面，照當時的風尚，家父的日本留學是不容易得到大家諒解，甚至遭受親戚們的公然反對，幸而是公費留學生才得到祖母的正式許可。

　　日本明治四十一年即是民國紀元前四年，聽說台灣人的留學生祇有三個，也算是留學生中的先驅。

　　對英文一科，家父頗受窘，每說當時如何的艱難，極力奮鬥才把它克服，入了本科器樂部之後專攻「大風琴」，而當時日本政府的補助金有限，總不夠買樂譜書籍的，在家父的書櫥裡每發現了一些蕭邦夜曲寫譜或巴哈的抄本——

現在的音樂學生，如果要他一一抄寫樂曲，他一定會叫苦的，而且那時的大風琴是舊式，不像現在以電送風的東西，倘若正式演奏或在平時練習也必須令校工以手轉動送風才能發生聲音，自然地為了犒勞校工，在窮苦不堪的環境裡，還要掏自己腰包買些麵包送禮。

迨至四年級的時候，台灣國語學校要求學習對台灣有用的東西，可是不知道要選擇什麼，末了選修了小提琴，作曲家信時潔先生是家父的同學，當時研究大提琴的荻原英一、貫名美彥都是同學，後來都成了有名人物。據說在畢業典禮那天家父所奏的是巴哈的《パツサカリセ》，而來賓乃是皇親國戚、達官顯要、士紳淑女之流，奏後極受讚美，共命再奏，因無準備，遵照其老師島崎赤太郎之教，向來賓行個禮脫兔似的下了場，是否演奏中亦或是奏完時，曾聽有人指說家父是朝鮮人，家父覺得非常逆耳。音樂學校畢業後，在學校當局另有一個方案有意選派家父再去德國留學深造，不幸地遭到弟兄間之反對不得如願以償——對這一點似乎是家父平生的遺憾之一。

回到台灣之後，家父便服務於母校教授音樂，家父的小提琴在這個時候，頗有發揮，因為民國前明治四十四年至大正後期，別說是鋼琴就是風琴也屬珍貴的時代（鋼琴在家裡更顯珍貴的時代），小提琴因價錢不大，攜帶方便，所以普遍被人歡迎；不但如此，家父一方面當了醫學專門學校講師，一方面為了醫專、師範學生們及社會上愛好音樂的人們，組織一個「玲瓏會」，每晚四、五十人在萬華家裡二樓開始練習，當然這小規模的管絃比不上現在的集會，但後來居然亦在今之醫大的禮堂舉行演奏，曲目是布拉姆斯的《匈牙利舞曲》、《銀婚式》之類。

家父的生活回台以後並無改善，家母常說，每月五元的房租都不能按期交人，生活是窮苦到底的。薪水的一部份還要寄給祖母、孝順祖母，這是弟兄們

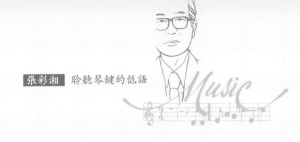

的故意計較，還要強制儲蓄；遇到下雨天就掛上蚊帳，蚊帳上邊鋪上舊報紙，防止雨水滴下來，備嚐辛苦。十年之後略有小蓄，再由萬華合作社借到一部份款項，按月付款，破房子的二樓算是買到了，可是載重四、五十人加上最大提琴和大提琴管樂器等其他笨重東西，不能不算是冒險，那時還有水泥匠在屋頂跑來跑去呢！這一段是我在國民學校三、四年級時候的回憶。

民國十四年那年是家父平生的一大變革，把現在的神學院改充音樂學校是家父的素志，這個計畫尚留存著，那麼金錢是一切計畫的原動力，於是毅然決然的離別了十六年間的教鞭生活，到了日本之後，於東京市中野一帶開始作豬肉罐頭、豬腳豬肝豬油生意，可是不到一年半之後這個生意即告失敗，那時日本人還不知豬腳、豬肝的美味可貴，按理原價便宜定能合算，失敗原因聽說是台灣方面資金週轉不靈，從商失敗的家父，每在夜裡十二點左右，拖著疲勞的腿，在雪裡沉默地歸來，有時家裡還放著十幾條竹籠，大池裡養著許多食用田蛙。民國十六年，事業未能如意，正在苦悶中，又接到伯父催迫回台之信，說是祖母病篤，要見家父一面。可是歸台後祖母的病並不嚴重，對於生意嚐到苦頭的家父回來之後，生活仍是要的，不管弟兄們的冷諷熱嘲，甘願接受清水儀六主持的第一高等女校（現成功中學）為一音樂教員，從此約略經過十年間，家父再也不談生意，一味埋頭音樂教育。這時我已是中學四年級的學生，我心裡很想研究音樂，然而家父頗有躊躇，意思是要我學醫立業，所以一直沒有正式教過音樂。家父教我音樂的開端是當我國校一、二年級時，為了遊藝會參加彈奏風琴，教我彈琴，還不是看曲譜、背著彈，這樣我父並無教過有系統的音樂，只是閒時教我一些童謠而已，以後他認為我堅心要去攻讀音樂，才請託大西安世照料我考試的準備。

最使我感到意外而且興奮的是，當我考試大阪醫專和武藏野音樂大學兩處

都及格時，家父已不強迫我學醫而很堅定的叫我進音樂大學，為什麼呢？顯然家父不是輕視藝術，而是過去為了生活被物質摧殘，心裡有些懼怕吧！

他從每月薪水裡撥一部份，寄給我做學費，太平洋戰爭末期，我很順利的畢業，過著無憂無慮的生活，忽然接到一封家信，父母說：如其不危險的話，還是早日回家團圓。為了讓父母安心，我乘門司至基隆十天的迂迴船（普通三天兩夜），家父也為了接我，前來基隆碼頭逗留四、五天，這一點我父愛子心情之切，和世間是一樣的。

光復的一年前，我當台中師範音樂教員，以光復為轉捩，家父雖然對學生們也做鋼琴、提琴初步的教育，但漸漸遠離實際，我的心願是多多獲得與父親合奏的機會，在年輕時代家父是不斷參加各種音樂會或廣播工作的，而父子反而不得機會使我抱憾。

我的慾望也算達到了，第一回是我的塾生發表會，老人家有意鼓勵後生，出演一些小曲和《シンプルアプュ》及《川之畔》二曲，還有一次是民國三十七年十二月十四日，係音樂文化研究會主辦的第一回發表會，我與家父在中山堂合奏貝多芬作的奏鳴曲《春》第一樂章，耳朵不靈的家父常以手掌按掩其耳，作調節之狀，使聽眾發生微笑，我也覺得親愛，老人家似乎也覺得很滿意，這一次成了最後的演奏，從六十二歲至六十八歲去世以前，家父對於宗教音樂，表示興趣，攜帶著小型風琴，到處採集作曲的資料。最後談到家父平生最愉快的紀念，那是大正年間，承台灣總督府命令，前往日月潭採集民謠，由年近古稀之高山族頭目，親自採譜《出草之歌》及一些《杵音歌》，歷時約二星期，而《出草歌》就是高山族亦絕少機會可能聽到，因為那些兇猛的旋律，如果聽到則心血立時跳動，非去殺人不可，是極秘而難能的歌曲。

光復後一個時候，受李季谷院長之聘請，兼任師範學院音樂系教授，每天

去永樂國民學校，學習ㄅㄆㄇㄈ，一面準備教材，孜孜努力翻譯工作，也曾在游彌堅先生領導的省教育會，擔任編造國民學校音樂教本，一張一張地不嫌麻煩寫下去，「這個工作使我兩手指生繭了」，家父常常向人說笑，但他感覺工作重要，表示滿意，假使本省有了音樂的專科學校，家父在天之靈，定會更滿意，我們相信總有創設的一日。家父到過廣東，晉謁過國父 孫中山先生，國父說：「你可以在廣東辦一個音樂學校。」也是家父生平常提的一件事。

原載：《台北文物》，第4卷第2期，1955年8月22日，頁71-74。

音樂系話當年

　　回憶起民國三十五年，進入台灣省立師範學院（現今師範大學的前身）服務，至今已有三十八年歷史，在這漫長的時間裡，音樂系經歷了許多變遷。在日據時代，還稱作高等學校，約相當於一個高級中學。剛到校時，校內的鐘聲較悅耳，不像普通的鈴聲，聽起來刺耳又帶點緊張的感覺。

　　學校是光復後於民國三十五年改名爲師範學院，當時只招收三年制音樂專修科的學生，並不考術科。男女生共招收十五名學生，當時的科主任是留學日本藝術大學的蕭而化先生。音樂科剛成立時，老師很少，除蕭主任外，只有李濱蓀教授、羅憲君教授、葉葆毅教授、張福興教授與我，以及二位助教。民國三十六年又增加了李敏芳教授與蔡江霖教授；三十七年又增加了李九仙教授、李金土教授、周遜寬教授、劉韻章教授和曾演育教授。

　　當年音樂系的教室與設備都非常簡陋，教室不定，設備亦不齊全。雖然全系只有四架鋼琴，但專修班的學生都非常用功，連下課十分鐘都不放棄練習。到了晚上琴聲更是源源不斷。其中有位男同學叫羅慶洲先生（現任護專教授），給我印象十分深刻，因爲他畢業彈的是《Chopin Ballade op.23》，而他的綽號卻叫「巴哈」。那時候在舊系館三樓上課，琴聲洋溢全校，而曾經受到別系教師的抗議。當時學生入校時彈小奏鳴曲的很多，但畢業時能夠彈敘事曲的同學亦不少，因此可以想像當年同學的用功程度。

　　民國三十八年，戴粹倫教授接掌系主任，他是我國早期留德的小提琴家，上海音專校長，還曾經官拜少將呢！有許多人都懼於他的嚴肅而不敢與他接近，但我卻不同意。記得第一次與他見面，竟誤以爲他是位職員，還向他借了鉛筆。戴主任對系上的建樹很多，當他在任時，聘請了許多外籍教授講學，其

創作的軌跡

中印象較深的有茱麗亞音樂院的 Brock 教授，他對台灣音樂界有多方面的貢獻，曾經到屏東擔任全省音樂比賽的裁判；教導學生如何克服難處的技巧，更有他獨到的見解；亦曾前往日本參加音樂會議；張大勝先生（現任師大藝術學院院長）就是他指導的學生；他彈《Beethoven 32 Variation》帶來許多變奏曲上的知識。另外有遠東音樂社江良規博士邀請的美國賓州克第斯・賽金院長來台，是位世界級的名鋼琴家，他隨身帶有自己的調音師，大約六十餘歲，而他彈琴的力度不遜年輕時，而且超過了一般人的兩倍。他在台北市中山堂的第一場獨奏會中彈《Mozart Rondo in D major》、《Chopin Polonaise op.53》等，其風格與別人比較真有天壤之別，當時受教於他的有鄒珍之等五、六位同學。

在往後的數年中，音樂系在師資上又不斷的增加新血，分別有：

三十八年	三十九年	四十年	四十二年	四十三年	四十七年
戴粹倫 張錦鴻 江心美 戴序倫	高慈美	林秋錦	張彩賢	吳雪玲	周崇淑 李富美

四十九年	五十三年	五十七年	六十二年	六十四年	六十五年
張寬容	張震南	鄭秀玲	蕭　滋	黃和惠	陳郁秀

六十六年	六十七年	六十八年	七十年	七十一年	
薛耀武 朱象泰 辛永秀	劉廷宏 彭詹尼	葉綠娜	林肇富	張美惠	

系上亦有許多優秀傑出的學生畢業後返校服務或目前相當有成就，留在國內者有：

三十八年	四十一年	四十二年	四十三年	四十四年	四十五年
蔡嬌華 羅慶洲 徐晉淵 揚濬財	李淑德 許子義 李　滿 鄭媛才 李祥龍 孫少茹（故） 史惟亮（故） 吳漪曼	許常惠 盧　炎 蔡純明 詹興東 林美蕉 陳敏和	陳明律 黃德業 金慶雲 劉塞雲	蔡雅雪 楊子賢 董蘭芬 廖　葵 范儉民 張真光 呂金花	廖樹浯 劉德義 吳文貴 高惠心 （從商）

四十六年	四十八年	四十九年	五十年	五十二年	五十三年
盧昭洋 林順賢 楊文貴 林朝陽	張統星 葉德明	張大勝 陳茂萱 林榮德 李智惠 孫樹意	翁綠萍 龔黛麗 席慕德 張美麗	宋及正 任　蓉 周理悧	劉文六 陳素珍 錢明昆 吳國賢 劉秀悅

五十四年	五十五年	五十六年	五十七年	五十八年	六十年
張清郎 潘　鵬 鄭心梅 莊帶玉	陳勝田 曾道雄 董學渝 劉昭惠	姚世澤 陳美鸞	李靜美 蔡中文	陳玉芸 陳博治	王　穎

六十一年	六十二年	六十三年	六十四年	六十五年	六十六年
曾興魁	朱　莉 林淑真 陳榮貴 林公欽 許國良	杜夢絃	賴麗君	錢善華	范宇文

　　系上可說已建立了一個龐大的師資陣容。早期畢業，目前在國外者有日本青葉短期大學的洪祖顯、西德的簡寬弘、美國的楊德貞、吳罕娜、張初穗、張縵、陳玉律、李義珍及柯秀珍等，皆有傑出的表現。

以前的入學考試為獨立招生，不似目前的聯招制度。猶記得民國三十七年要招收十五名學生，共有九十名考生報考，當時只有蕭而化主任與我二位擔任評審，早上考完試，下午就已經放榜了。其中記憶較深刻的是，錄取的十五名中，只有一位男生（許子義先生，現任基隆市音樂督學），十四位女生，後來又加入了兩位轉學生：李淑德（美術系）與林宇（國文系），二名委託生：史惟亮與李祥龍。當時學生的程度大都是彈奏鳴曲，如李滿，以韋伯的《邀舞》考進系上，畢業時彈《Chopin in Scherzo op.31》，楊瓊珍同學彈韋伯的協奏曲，有一位郭春惠彈《Bach Toccata》和《Fuga》、林玉華彈《匈牙利狂想曲》等，而且全班都要上台演奏。我記得第二次考試時，參加的考生都非常好，其中有一位女生唱得很好，每位老師都認為不錯，可惜不會彈鋼琴，我們想優待她，只要她彈一個音階都好，但她都不彈，而沒有辦法打分數，很可惜。這是以前有過的一段插曲，這也是完全單獨招生考試較有人情味的一面。

只錄取十五名學生的時間持續很久，後來增加到三十名，成為二班，並陸續有保送生、僑生加入。當年考生精神實在可嘉，有位吳文修先生考了三次，雖然術科成績非常好，唱的時候有共鳴，連四周的玻璃都會震動，但由於學科成績未達標準，而無法錄取，而現在於日頗具盛名。還有位麥東恩先生，考了好幾次，最後都覺得很面熟，後來考上藝專作曲科。有一年也曾經有過男生保障名額，但只實施了一年，就取消了。

畢業演奏方面，起初都在學校禮堂演出，每個學生都有上台的機會，後來改為公開在外演奏，如國際學舍、國軍文藝中心、中山堂等。民國六十三年時，中廣曾聯合各大專院校舉辦畢業演奏會，那時上台的有陳芬媛，彈李斯特《第二號狂想曲》。

張錦鴻主任後，又經歷了張大勝主任。張大勝主任是留德的指揮家與鋼琴

家，他對系上器材增設、管絃樂團組成、音樂研究所的成立、藝術大樓經費的爭取，費盡心力，對音樂系貢獻良多。

　　而今在曾道雄主任的領導下，有如此優越的環境，無論器材、設備、師資都比創校時的師資要好得太多了。同學應該學習以往學長學姊努力不懈之精神，善用現有的設施，認真學習，日後發展對社會有貢獻的音樂活動。成功是靠自己的，祝福大家奮鬥有成。

原載：《樂苑》，15期，1985年5月，頁6-8。

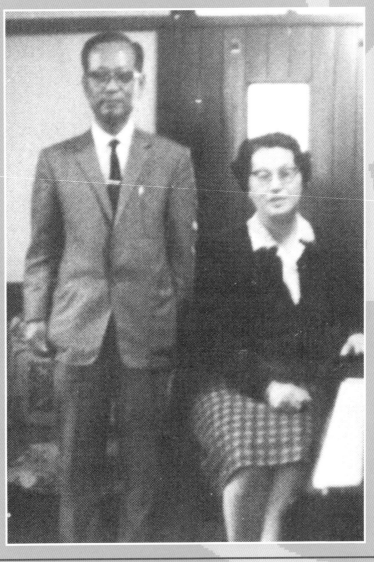

附録

張彩湘訪談選輯

從師大談台灣學鋼琴的情形

《樂苑》編輯記錄

暑假期間，師大《樂苑》雜誌的編輯，一再來要我講點關於台灣鋼琴界數十年來的進展情況；我本身因一直是興趣於教育工作，教琴時間非常的忙碌，且提筆恐怕難以勝任，不過他們的熱心和催促，實在盛情難卻。我一向贊同學音樂的人，平時也應多看點音樂之外的東西：如文學、哲學、詩等等；一個僅懂得幾個音符的人，而想成為大鋼琴家或大聲樂家，是一件難以想像的事；《樂苑》在這一方面的立意很好，因此在這裏我也願意來談談一些關於我個人二十年來，在師大教琴生涯中的一點回憶和感想：

唯一的鋼琴教師

我是民國三十三年，從日本桐朋音樂院畢業後回到師大任教。不過當時還是師範學院，附設一班音樂專修科，主任是蕭而化先生，教鋼琴的老師只有我一人。每個學生一星期要上二次個別課，教來頗為辛苦；不久才又來了一位老師：即周遜寬先生。那時音樂科設在師大一進大樓頂樓，三樓琴房的鋼琴一彈起來，琴聲悠揚整個一進大樓，記得別系的教授老提出抗議，我們也愛莫能助。

拜爾彈起

那時候，讀音樂科系是全部免試進來，所以學生幾乎是從最初步的拜爾開始，能夠彈小奏鳴曲（Sonatine）的已算是最高程度了。同學們因知道自己的程度差，因此反而肯非常拚命的苦練，大家搶琴搶得很厲害，往往從晚上十二點、一點一直練到隔天早上，平均一天練琴六七個鐘頭；記得當時最用功的一位同學是——羅慶洲，進來時只是拜爾、小奏鳴曲程度，畢業演奏會他彈的是

蕭邦的《Ballades》（敘事曲）（第一號G小調op.23）——那時正好是光復後，真正上課時間還不到一年半，有這種進步成績是很不錯的！

佔九○％的男生

　　以後音樂系就開始要考術科了，第一屆音樂系正式錄取的學生非常奇怪，男的佔了九○％以上，和現在的女多於男情形大相殊趣。那時候音樂系招生非常簡單，只要教授們開會決定哪個可取哪個不可取就行了，因此較能選到理想的學生。現在的大專聯考分發制度，使得許多真正想學音樂的青年學生，不能進入音樂系就讀，實在是令人惋惜的事。師大音樂系一向想要單獨招生，聯招會一直都是不同意。

如何彈好一首鋼琴曲

　　二十年來台灣的音樂進步似乎很快，學鋼琴的人漸漸普遍起來，大家起碼是彈Sonata的程度了。表面看來是值得欣喜的事，實際上內容卻非常空洞——好像房子大，而裏面沒有桌椅傢俱一樣——真正彈得「好」的人少之又少。大家只競相彈奏一些深澀的曲子，並不能表示程度高；君不見音樂系考術科時，有的人從未練過鋼琴的，卻可以把《少女的祈禱》速成得唯肖唯妙！一首普通中程度的曲子，應當幾星期可練好，往往要彈上幾個月，這都是內容不夠的表現。要彈好一首鋼琴曲，我認為首要注意的是：不要把樂譜彈錯，弄對每一個音和正確的節奏，聲音清楚，然後顧到音色與表情，最後一步是踩踏板；踏板有如色彩，人人不同，全看自己如何著色——有些人踏板太多了，聽起來好像在傾一盆水；用得好的話，卻有想像不到的效果。彈鋼琴最重要的是能細心、專心，無論教琴也好，練琴也好，學音樂絕對沒有說是「馬馬虎虎」的。

學琴太遲？

　　時常有學生跑來問我，現在才開始學鋼琴會不會太遲？我不妨舉一個比

例：學鋼琴好比做生意，做生意絕對沒有說太慢的道理，只看你做得好不好；像我的鋼琴老師井口基成先生，他高中四年才開始學鋼琴，可是他彈得比別人都好。

　　有人說台灣的音樂水準比歐美晚五十年，但是這並不意味要等五十年才能趕上，也許只要二十年三十年說不定，當然我們進步他們也在進步；如何縮短距離，去迎頭趕上，這就是下一代青年的重大努力目標了。

說明：第二段中，「從日本桐朋音樂院畢業後」此處應為筆誤。張彩湘為日本武藏野音專畢業，並非桐朋音樂院學生。

原載：《樂苑》，第2期，1968年4月，頁1。

說明：第二段中，「從日本桐朋音樂院畢業後」此處應為筆誤。張彩湘為日本武藏野音專畢業，並非桐朋音樂院學生。

談東瀛之行

《樂苑》編輯記錄

亞洲音樂教育會議在日本的大阪、東京舉行，會中除討論「如何改進亞洲各國小學、初中的音樂教育情形」和「如何提倡本國音樂」外，並參觀了幾所學校，而且大會也為與會的代表們請了許多國際比賽的優勝者，舉行了數場的音樂會。

從兒童的音樂教育談起，世界各國有個普遍的情形，就是學習音樂的人口與年齡成反比，這是一種社會競爭，自然淘汰的現象。但是國內這一種現象，比起日本來得嚴重，主要的是國內缺乏一連串的音樂教育，許多孩子受了升學的壓迫，或其他外在的因素，而中斷了其學習的歷程。在日本許多小學，設有音樂班和普通班（在台灣有光仁小學），他們每年淘汰一次，如果孩子們的興趣轉移，或者受能力的限制，不能在音樂方面有所發展，就勸他們轉到普通班就讀，把學習音樂當成一種興趣，因為專攻音樂要靠相當的時間、毅力和決心的。這樣逐次的淘汰，有系統的訓練，不僅能提高音樂的水準，亦能普及音樂教育，這一點是值得我們借鏡的。張教授還特別強調一點就是：當小孩子學習鋼琴時，家長必須要幫助他，但不能過份的幫助他，以致於養成其依賴性或反抗性。因為父母總是望子成龍心切，十有八九父母都會產生一個疑問：「我的孩子不曉得有無音樂才能？」其實只要孩子們喜歡音樂，這就表示他可以學習，每種潛力是要靠訓練才能表現出來的；以後隨著年齡的增加，可以決定孩子們到底把音樂當成其興趣，或者願意走上專攻音樂這條路。

在學習音樂的環境上，日本比我們的條件優越一點，他們有來自世界各國的客座教授，在各音樂學校任教，並經常舉行音樂會。在大都市裏，每天總有

好幾場音樂會，尤其在音樂季內，一個晚上的音樂會，總不下於十幾場，可是入場券通常都要在一個月前訂購，可見其音樂的普遍性、國民對音樂的關心，他們的生活已和音樂產生了不可分離的關係。而且由於音樂會多，音樂科系的學生看得多、聽得多，自然有所比較、有所取捨。因為學音樂的人，主觀性特別的強烈，從鋼琴方面來說，譬如：曲子的彈法，表現的方法，就容易造成過份的偏激，其實音樂就是要演奏家把內心的感受，很自然的表現出來，而能溝通作曲家和欣賞者的感情。在日本，音樂科系的學生到了高年級，都有一個機會選擇外國來的客座教授給予他們指導，這並非表示日本國內的教授較差，而是讓學生能夠多瞭解一下外國的音樂狀況，多學習一點不一樣的彈奏方法或表現的方法。反觀我們國內的學生，都喜歡把自己刻劃在一個小圈子裏拼命的鑽研，而去排斥外在的力量，所以鑽不出所以然來。要知道學習「音樂」這種奧妙的藝術，要有「自信」，但不能「自傲」；要「虛心」，但不能「自卑」。尤其當學生的時候，更要注意這些事情。縱使有所成就，也要隨時把握機會，充實自己，因為追求音樂的「真」「善」「美」是永無止境的。

我們同學最關心的問題，莫過於「程度上的差別」。張教授很肯定的說：「在技巧上，普遍來講，本系同學的鋼琴技巧，並不亞於日本音樂科系的學生。」張教授參觀各音樂學校時，並參觀鋼琴教學，他認為當然有程度好的學生，正如國內也有較特殊的人才，但是除了幾所較有名的大專學院外（如武藏野大學、桐朋學院……等），其他學校的程度是非常的參差不齊，不像國內大學音樂系的學生，都普遍維持在一個水準上。學習「技巧」這種東西，一半要靠方法，一半要靠練習，所以只要聽從老師的指導，多用心些，是可以慢慢進步的。

在練習方法方面，所有的老師都是要求學生，以慢的速度練習，樂句分清

楚，拍子要穩定，特別練習難處等，這些是沒有捷徑的；但大多數的學生都求功心切，平白浪費了許多時間。張教授在日本時參觀了一位德國漢堡大學教授上課的情形，學生所彈奏的是貝多芬《第三號協奏曲》，當彈到Cadenza時，教授即改正其學生表現的方法，縱使在這種地方，拍子也不能過份隨便。另外有一位彈奏蕭邦《練習曲》作品二十五、第十二號時，教授就要求他把所有的分散和絃都彈得很清楚，中間的音要很輕而不能空洞，諸如此類與國內的教授們所要求的都是一樣。最主要的，是練習鋼琴曲子時，要動腦筋，要聽自己彈的是什麼，要瞭解自己所彈出來的聲音是否合乎老師的要求，光靠手指的動作，是沒有效果的。

在各音樂學校中，高年級都特別著重於「音樂的表現」方面（當然附帶技巧）。這種音樂的表現，教授會指示你正確的一種方式，最主要的是要靠學生自己去感受與體會，多聽、多看、多研究。我們國內的學生這一點較差，彈出來的曲子總是機械性多於音樂性，這是由於對曲子不求甚解，不去分析作曲的背景、曲子的形式構造、曲子表現時所需要的音色，只是很熟練的從頭彈到完，裏面空空洞洞的，什麼東西也沒有，正如建築一座大房子，只把磚塊很整齊的堆上去，一點也不穩固；所以國內的學生要多花一點功夫在這方面，多思考，多研究。雖然我們音樂會較少，但是可以多聽唱片，聽唱片時特別要注意，一個曲子最好能聽到不同的演奏家所灌的唱片，這樣有所比較、有所取捨，才能達到欣賞、研究的目的。

在音樂學校的設備方面，日本的學校是比我們的設備來得完善，縱使位於鄉下的大學，譬如島根大學，學生人數不多，程度也不太理想，但是琴房、演奏室、教室……等設備樣樣很齊全。雖然我們的設備比不上日本，但這些都不是很重要的問題，最主要的是看學生如何去利用那些設備，以達到成功的境

界。

　　總之，我們的學生並不比國外的學生差，要有信心、要虛心、靠耐心；不斷的思考，不斷的努力，取長補短。這樣才能夠有所成就，才能對我國的音樂貢獻一份力量。

原載：《樂苑》，第4期，1972年，頁2-3。

漫談鋼琴教育

許昭惠、邱紫芳

張彩湘教授是國內鋼琴教育界的耆老，在本校三十歲的今天，我們特別訪問了張教授談談他的教學經驗。

溯及本系在早期的狀況時，他說：

「音樂系的前身是音樂專修科，學生的錄取完全按學科，所以學生程度由拜爾開始的很多，當時（民國三十六年）的音樂教室在今日的一〇一、一〇二和普通教室三樓（現屬美術系），每當我在普通教室上課時吵得四周無法上課，因為隔音設備不佳，聲音遠播至和平東路，而學生們大多彈的是拜爾，擾得別人不耐煩的程度可想而知了。雖然那時的學生入學時程度沒有今日的學生高，但他們畢業後對國內音樂界的貢獻卻是大家有目共睹的，那時學校裡鋼琴很少，琴房是一天二十四小時都排滿，所以他們畢業時也都能彈到蕭邦、舒曼等曲子。

專修科必修業三年，至民國三十八年才成立音樂系，入學考試是自選一首鋼琴曲，若欲加考聲樂亦可，另命學生跟著主考教授在鋼琴上所彈的音唱出，以試其音準。此時學生的程度已經提高了，但尚無主副修之分，鋼琴教室也增加了一排在一〇一旁的矮房子，練琴則在今日體育館與音樂系館之間，建在操場上的倉庫隔間而成，現在倉庫已拆了。」

談到教導一個初學者應注意事項時，他說：

「小孩子無須太早學琴，小學一、二年級開始都不算太遲，東方孩子身心發展較西方遲，而且莫札特亦為少有的天才；我們千萬不要逼壓孩子，要求他們個個成為莫札特，所以若孩子尚未達到一定的成熟度即逼他練琴，這樣反而會摧殘他的興趣。

對於初學者，一些基本訓練是非常重要的——觸鍵、拍子的準確、音的平均。鋼琴老師必須誘導學生手腦並用，分辨怎樣的觸鍵才有透明的音色。至於拍子則要求學生一開始就有用腳打拍子的習慣，用口誦拍子容易越念越快而不自知，小孩如果坐著腳還不能著地，則可用小板凳，如此用腳打出聲音才能完全控制速度。至於音的平均方面，因為我們的五指長短不一，力量不均，所以得訓練學生無時無刻皆仔細聆聽自己所彈音量之大小平均與否，尤其碰到弱指時，更要小心，別造成強弱的太對比。總而言之，做個鋼琴老師就是要訓練學生手腦並用，要動腦筋練習，隨機應變；教法並非一成不變，而是教師要誘導學生發生興趣，如果學生半途覺得趣味索然，教師則要檢討原因，甚而改變教學方法。

在教學的時候，不一定要完全的示範，因為怕因此會抹煞了學生的創作力，因為學生是善於模仿的，他們的個性各有不同，表現也應各不相同。而且要常用生活上有關之事作譬喻，如此學生更易接受。」

談及如何使學生消化所學，他說：

「最重要的是在確實做到老師所要求的之外，一定要隨時複習，就像蓋房子，如果磚頭不斷加上去，不讓它有暫緩停息的時候，到一個程度它必會坍下來的，有些學生就犯了這毛病，只是猛進新的曲子，從不複習，假以時日從前所學皆忘了，如此學一首忘一首是沒有用的，所以一定要隨時複習，而且在複習中亦可注意到從前彈時未注意的。」

至於如何訓練背譜視譜能力，他認為：

「可先由兩、三個小節開始，看著譜，同時腦中呈現旋律音響，看五分鐘後，試著在鋼琴上彈出，如此逐漸增加節數，小孩子亦可同樣訓練。關於視譜則賴多彈了，同時『和聲』好的人，對視譜比較不覺困難。」

談及張教授喜愛的音樂家，他說：

「我認為音樂應該是能解開煩憂的，所以巴赫、舒曼的曲子令我百聽不厭。」

最後，他談到了他學音樂的經過：

「我父親也學音樂，但父親希望我從醫，所以在小時候並沒有教我練琴，我只是喜歡在琴上摸摸玩玩，小學遊藝會時竟也上台表演些簡單的曲子。一直到當時的中學四年級（今高一）才正式隨日籍大西先生學琴，後來在日本同時考上武藏野音樂學院和大阪醫學院，但我對音樂比醫學有興趣，所以選擇了武藏野，我是該校第一位中國學生，還記得入學考試彈的是貝多芬奏鳴曲《悲愴》第一樂章。我在大學時一天至少練兩個鐘頭鋼琴，最多時彈六個鐘頭，畢業考時我彈貝多芬《三十二段變奏》，俟後在日本又拜師學了五年才回國，回國後即任教於台中師範預科（今新竹師範）。」

張教授認為鋼琴教育在台灣已發展得相當迅速，鋼琴是學音樂者的基礎，同學們即是未來的鋼琴（音樂）老師，他希望大家多方面地吸收知識，聰慧靈性，並勤加練習，動腦筋的練習。

原載：《樂苑》，第9期，1978年6月，頁61。

附錄

談鋼琴教學

黃天音

問：老師能否告訴我們，作一個鋼琴老師，應該有哪些條件及知識的準備？

答：需要準備的知識很多，首先必須了解學生個別的程度，給予各樣的曲目，而教師本身必須完全了解學生所彈的曲目，對於如何處理拍子、觸鍵、味道、風格、句法、呼吸、安靜或快樂等，然後依學生吸收消化的能力來指導。對於初級學生能發覺趣味，輕鬆愉快的學習，但彈奏時必須集中精神。有時學生認為自己彈的都不錯了，還常要求學生要連續彈奏三次完全沒錯時，才算通過，主要就是訓練集中精神的習慣。此外，上課更要消除緊張，而導入音樂；當然這需要家長合作，因此我十分贊成家長陪小孩一起上課，幫助小孩記得老師提示的重點事項。當小孩在家中練習時，有錯誤或遺漏則從旁啟發、提示，不可直接告知重點，如此養成小孩子自己思考的習慣，學習印象才會深刻，否則容易造成依賴性。

老師最重要的就是要有耐心去揣摩了解學生的個性，太兇太鬆都不好，要依照學生的體質、個性因材施教，有的個性活潑、有的較神經質，教師必須懂得如何利用學生的優點，修正及隱藏其缺點。無論如何，讓學生對其所彈的了解消化是最重要的。

問：在鋼琴教學領域中，您認為每個階段是否有必須具備的技巧或水準呢？

答：無論哪個階段，我認為拍子的穩定、觸鍵的感覺、傾聽的能力都是必備的技巧。所謂拍子，包括要有節奏感，四對三、二對三的複節奏要平均，全

曲的速度要統一等。音樂中Rubato彈性速度過多顯得較不自然，而且拍子的穩定在合奏的情況裡也很重要。觸鍵手指要實在彈到底，無論強或極弱都必須如此，否則聲音會流於空洞，更重要的是學會傾聽自己所彈的音樂，是否平均、自然、穩定；是否合乎譜上所記的表情記號；有無錯誤，如和聲的不諧合或錯音等。當然若沒有具備以上的基本技巧，就更談不上什麼表情，雖然表情也很重要，但人都有感情，技巧紮實感情就能自然流露。此外無論哪一種技巧的練習，都要能彈得慢而準確後才可加快。

問：您認為初學者所用的曲目應有哪些？

答：那要看老師的經驗及想法而有不同之決定。我所採用的《拜爾》教本，在一百年前日本就已開始使用，它的優點是有系統、前後連貫，有助學生將來循序漸進的發展。但對初學者，尤其是小朋友，則另外再補充旁的曲子來協助消化技巧之學習，並了解各種曲子。我要求學生要養成背譜的習慣，以幫助消化，且順便練習盡量不看手指。

問：補充教材應如何去尋找呢？

答：要找與主要教材有關係的曲子，例如配合左手由十六分音符組成的分散和絃之練習，或配合三連音的練習等。為了避免學生負擔過重，可複印樂譜給學生，經濟許可的話，最好是買書，沒有彈到的部分將來可當試奏練習用。

問：老師認為用哈農或現代作家如巴爾托克的《小宇宙》作教材如何？

答：哈農目的在使手指力度平均，手背放鬆自然，尤其注重姿勢是否正確，力氣的使用是否正確。教師通常可加上變化，如節奏、觸鍵、Staccato legato、移調等。我認為這教材對小孩子不適合，過早要求這些還沒有必要。至於第二個問題，我的看法是要先消化古典的東西，再依其程度給予各種不同風格之曲目，切勿在早期給予過多色彩的東西。此外，練習曲可視學生手發育

的情況，挑選分配彈如《Czerny op. 139》來配合小奏鳴曲。

問：老師您認為背譜彈奏的正確姿勢應如何呢？

答：學生背譜彈奏時，不要一直看著鍵盤作祈禱狀。要抬起眼神，用耳朵集中精神聽。眼睛放鬆集中於前面某一點，檢查是否用到全身的力量、觸鍵要到底、手腕不要吊起來，使學生有獨立自主的習慣。

問：學生應如何了解作家的風格？

答：教師可用具體的概念來解釋，如莫札特的東西音色要清、鮮明，不要鈍重、粘；貝多芬的和聲較有重量感。此外，唱片方面的欣賞亦可，如貝多芬的作品Wilhelm Kempff（獨）彈起來較有重量感，與Artur Schnabel（獨）演奏不一樣，要仔細去聽演奏的不同或各時代作家，如海頓、莫札特的不同。

問：張老師對音樂系學生有何建議或期望？

答：是的，我有幾點建議。第一，仔細聽自己彈出來的聲音是極為重要的，尤其是拍子。音階務必平均，每個音實在，不可浮起來。大概由於考試的關係，我覺得一般學生對慢板的樂章練習不夠多。同學們以後都要當老師，希望將來你們在教學之餘，能多吸收有關的知識並不斷地學習，因為音樂與藝術相同，都是永無止境，而且愈學愈深難，若不是時時吸收新知，是會落伍的。

原載：《樂苑》，第10期，1979年6月，頁75-76。

緬懷大師

自一九四四年返台後，一直到一九八五年因腎臟病退休為止，張彩湘將畢生黃金的時光皆奉獻在教學上。雖然很可惜地，他本人並沒有太多相關著作或文章流傳於世，但在教學上、人生哲學上帶給學生的影響，卻經由他的徒子徒孫，一代一代地傳承下去。誠如資深音樂家、也是張彩湘門生的李滿老師所說：「凡是張老師的學生，無不深以身為張氏門生為榮。」為了感懷師恩，張彩湘的學生們特地在一九八五年時，出版了一本《張彩湘教授七秩大壽特輯》，為他祝壽；在他過世十週年時，又為其舉辦一場紀念音樂會，並出版紀念文集，紀念這位鋼琴教育家數十年耕耘如一日、備受後人敬重與愛戴的人生。

* 以下內容摘錄自《張彩湘教授七秩大壽特輯》、《張彩湘教授逝世十週年紀念音樂會暨紀念文集》之朋友、門生眼中的張彩湘。

親朋故舊

張錦鴻 前國立台灣師範大學音樂系教授（已故）

先生性喜郊遊，寄情於山水之間，尤喜垂釣，大有一竿在手渾然忘我之慨。可見他不僅是一位音樂家，且是一位具有高尚情操而懂得生活藝術的人。

林秋錦 前國立台灣師範大學音樂系教授（已故）

張先生的個性沉靜，屬於沉默寡言一型，若非必要，決不會無端與人攀談。平日的生活樸實無華，不愛出風頭，因此，相當受到大家的敬重。

江周崇淑 前國立台灣師範大學音樂系教授

張先生對音樂的修養，對鋼琴的造詣，及教學的成就，那是有目共睹的事實，真正稱得上桃李滿天下。看當今活躍於國內樂壇，且居領導地位的，或在各音樂院校科系擔任教職，及在國外獲最高榮譽的，很多都曾是張先生的得意門生，而他從未引以自傲……

鄭秀玲 前國立台灣師範大學音樂系教授

張老師教學嚴謹，尤其是對演奏技巧的要求一點也不馬虎，他認為沒有堅實的基礎，更談不到藝術的再創造。他要求學生們對音樂要有忠實的使命感，然後讓他們展翼翱翔，三十多年來，從未見他發過脾氣，從未聽他議論過人，永遠保持著誠實、敦厚的君子風度……

張彩賢 前國立台灣師範大學音樂系教授（已故）

張老師為人忠厚慈祥，平日教學認真，對學生諄諄善誘，在音樂學術上的成就是有目共睹的。

滿園桃李

陳郁秀 行政院文化建設委員會主任委員／國立台灣師範大學音樂系教授

我要去巴黎的時候，我也考慮過，也許我的一生會失敗……去了巴黎，才發現鋼琴教學是一門科學，不是只有技巧而已，還融合了對人體的結構、力學，因此我深切體會，法國教學方法是用科學的方式達成，教育只是提供你一個途徑，但並沒有因此就註定你將來會怎麼樣，未來還是要靠你自己努力。我回頭想，覺得張老師過去給我很嚴格的訓練，適時提供我在留學前所需的技

巧，他對我的嚴厲，一直讓我戰戰兢兢，從不敢引以為傲……

張大勝 國立台灣師範大學音樂系兼任教授／
前國家音樂廳交響樂團總監

恩師全心專注於鋼琴音樂教學，要求嚴格，絕對不准學生彈錯任何一個音，對於樂曲的內涵，學生必須有深入清楚的認識，必須知道作曲者的歷史，樂曲創作的背景，調性與拍號等任何細節都不可疏忽；觸鍵的方法必須正確，踏板不可亂用，必須嚴格遵照恩師指導的方法彈奏。平時，恩師也常常教導學生，為人處事要忠厚踏實，不要好高騖遠。回憶恩師當年對大勝的指導，至今猶感念在心，不敢或忘。

李智惠 國立台灣師範大學音樂系講師

唸小學的時候，學校的校歌正好是恩師所作曲，每當唱起校歌時，我就覺得很光榮，也非常的敬佩恩師。還記得在初中唸書時，有一次為了歡送畢業生合唱而伴奏別離曲，恩師親自為我寫伴奏譜，使我得到音樂老師的讚許，更增加我對恩師的仰慕之情。

吳漪曼 國立台灣師範大學音樂系兼任副教授／
蕭滋教授音樂文化教育基金會董事長

張老師在聯考時的耐心，讓我十分敬佩。早期聯考由老師主試並計算時間，老師聽著一個個考生，聽到恰當的段落才停，這樣，幾百個考生聽下來，該是多麼的辛苦；期末考時，老師更從第一位考生到最後一位，最好的到最差的，用同樣的耐心，同樣的專心，仔細的聽著，詳細的做著記錄。老師敬業負

責的精神，豈止是無懈可擊而已！

張美惠 國立台灣師範大學音樂系副教授

只要是他的門下，無論早期的、後期的，只要提到張老師，大家都異口同聲的稱讚：「張老師教學認真，為師平易近人，尤其在鋼琴教學的豐富經驗與高超成就，使學生們肅然起敬。」可見其深受學生們的愛戴。

李富美 國立台灣師範大學音樂系兼任副教授

老師很注重整潔，所有的日常用品都安排得有條有理、乾乾淨淨，自報紙的摺疊、牙膏的用法，至文具、琴譜的放置、家具和裝飾品的擺設，一切都是那麼地井然有序……

老師節儉的生活態度，也是學生最敬佩也應該學習的地方。粗茶淡飯從不嫌棄，二、三十年前的衣服宛如新裝。只要天氣好，老師必然安步當車，既節省車資，又收健身之效。

老師的口味很特殊，最喜歡紅柿、水蜜桃，還有產自日本靜岡的小山桔。

范儉民 前國立台灣師範大學音樂系教授

十年過去了！

那聲淚俱下讀祭文的情境，歷歷猶如目前。

您的高足，和惠女士用盡了師生的真情，豈是「感動」兩字能夠描寫當時的一切。

您！是台灣音樂界的前輩，是一位可敬可愛的前輩。

您！令學生們敬畏，因為您對課業嚴格。

您！又令學生們樂意親近，因為您有時很幽默。

您！使每一位能列於門下的學生欣喜。

您！……

十年過去了！

但是，五十年前，學生踏進師範學院音樂系（改制前），

無論是入學考試，一直到畢業考試。

您！總是端坐在試場前（除了休息時間外）。

您！尊重每一位學生成熟與不成熟的音樂表現。

您！敬業的態度是學生的示範。

您關心學生，您放下私人的工作，出席每一位學生的演奏會。

您離去了！是學生們無法彌補的損失。

但願，您不朽的精神，能不斷的傳遞。

曾道雄 國立台灣師範大學音樂系教授

在音樂系，不論是考試、開會或教學研討會，張老師都親自參加，從未有一次缺席。他一生潛心於鋼琴教育，數十年如一日，他克盡職守，教學不斷研進，深具教育熱忱與愛心，倍受學生及樂教人士的敬仰與愛戴。每次系務會議或教學研討會上，他總是先聆聽其他老師和晚輩的意見，然後再敘說自己的見解，而他語氣懇切中肯，所提出的問題皆極具睿智與遠見。

許子義 前基隆市政府教育局音樂督學

張老師作育英才，桃李滿天下；其對我國音樂教育的關切，數十年如一日。即使一竿在手，話題也總繞著教育轉。他常叮嚀從事中小學音樂督導工作

的我，要多蒐集資料、多進修、多檢討，爲鞏固我國音樂教育的礎石，善盡心力。

楊直美 旅美鋼琴演奏家

How very important to those of us who were studying music were the teachers who were able to guide us. 張老師 was able to open for me a whole world of musical literature and pianistic skills that allowed me to discover my talent and what it meant to me.

陳美鸞 國立台北藝術大學音樂系教授

在我的記憶中，張老師教學的態度以「正確」及「嚴格」爲其特色，任何大小樂曲若沒有達到他的要求，絕無法通過。我就是從這樣的學習環境中，養成了練琴「不馬虎」的習慣，持續至今不變。另外，張老師對學生選曲的「執著」，也是我印象最深刻的；偶爾有同學們在練了新曲子一星期之後，跟老師表示不喜歡這首曲子，或以曲目太容易或太難爲理由，向老師要求更換曲目，張老師則堅持學生一定得耐著性子認眞嘗試，盡力而爲，不能養成練新曲半途而廢的壞習慣。

林肇富 國立台灣師範大學音樂系教授

我記得第一次與教授晤面，是在留日歸國後的第一次演奏會上。當時，張教授百忙之中蒞臨指導，並於會後不斷給予我嘉勉和鼓勵，這對一位素不相識的末學而言，的確是畢生難忘的！

陳玉芸 國立台灣師範大學音樂系副教授

我在學生時代實在是對他又敬又怕，根本不敢跟他多加親近，直到師大畢業之後，當我在台北舉辦學生鋼琴會時，張老師竟然在百忙之中，連續四年，每場必親臨指導。由於學生的程度高低不一，為了讓學生都有上台練習的機會，節目有時安排得相當長，想不到，張老師總是很有耐心地坐在觀眾席的最後一排（無論怎麼請他，他都不肯坐到前排去），從第一個節目聽到最後一個節目。演奏會後，並就學生表現的優缺點，詳細地指點我並鼓勵有加，使我在教學上有更大的信心和進步；他老人家的熱誠使我深深感動。我終於明瞭，在張老師那看似冷漠而又嚴肅的面孔背後，原來充滿了無盡的關愛。

林雅美 留德鋼琴家／音樂工作者

在我的印象中，張老師從來不曾聲嚴色厲的責備學生，但我們所有的學生，對他總是存著敬畏的心理。說是「畏」嘛，倒不如說我們實在很在乎上課的一切，看到老師如此認真的教學，沒有做好練習的工作，實在是一件很慚愧的事。

呂美惠 旅美音樂工作者

老師的教學自然而生動，從不像打字機的劈波聲一般令人疲勞轟炸。我們在他眼中不是一堆垃圾，他始終寬容我們的缺點，激發我們的稟賦，使我們有信心去達成未來的心願，各展所長，發揮所能。……張老師又常花時間來認識我們，鼓勵我們面對自己，了解自己與將來的願望，並常於我們憂傷失意中給予關懷。

147

劉文六 台北市立師範學院音樂教育系兼任教授

當時上課雖然言明半小時即可，老師往往都上一小時，因此筆者這位排在最後上的學生往往必須於華燈初上時，護送老師返回「六條通」的家。在回程的三輪車上，不忍心見昏昏入睡的累態，往往需扶持恩師一把，抵達家門師母還會抱怨說：「何必累成這樣？」老師驕傲的回答：「得天下英才而教之，師之榮耀也。」

在筆者擔任台北市立師範學院音教系主任時，老師曾說：「先顧好攤位，用心經營，不要把擔任系主任認為是做官，應該是全辦公室第一位到校者，也是最後一位鎖門人，拿出校長兼撞鐘的精神，替大家服務。」

林明慧 國立台灣師範大學音樂系副教授

「Hmm，是，還沒有那麼壞！」是大學四年隨張彩湘老師習琴所聽到最好的讚美。

上課時大家多半戰戰兢兢，第一次上一個曲子時彈完一遍，老師總會在譜上記下他所給的級次，被評為A等，會高興半天，有時得個A⁻也覺得過得去。一個星期心情的起伏，竟常是隨著那一週鋼琴課上得好壞來決定的！

看著老師透過老花眼鏡瞪著我們的大眼睛，總像是被探照燈盯上了一般，年輕學生嬉鬧的性格無論如何總都在踏進一〇一教室前收拾妥當，換上一副正經八百的態度，進琴室去面對老師嚴格得近乎挑剔的要求。記得老師對背譜的要求很高，而且，背過的曲子是不准忘的！也不知是為什麼，老師的課上總那麼「偶爾」地就有客人出現，那種時候，通常是我們手腳發軟卻還得硬著頭皮演奏的時刻，也就是在那些時候，老師會用他奇佳的記性要我們背譜演奏某一首他好幾個月前教過我們的曲目！後來在老師嚴厲的「抽彈」功夫下，似乎也

逐漸地習慣了他這種常是突如其來而又似乎毫不給顏面的教學方式。

　　老師自己總常坐在琴前，一言不發地就彈奏一首樂曲，彈完之後他也總要問我們認不認識那首曲子，或它的作者可能是誰……？在老師那些課上的演奏裡，也曾出現從沒聽過，而也不像任何一位我們常接觸的作曲家的作品，但由老師帶點俏皮而得意的臉上，我猜到了那些是他自己的作品！果然不錯，只是被「看」出那是他作品的事實是令他失望的。我想，在老師的童心裡，或許是希望我們怎麼都猜不出哪位作曲家，再由他來宣佈謎底的吧！

林小玉 台北市立師範學院音樂教育系副教授

　　他總是那麼準時，令我沒有理由也沒有膽子上課遲到；他總是那麼衣冠整齊，燙得筆直的襯衫與永遠發亮的皮鞋讓人印象深刻；他總是那麼注意細節，要求上課記錄本的記載不僅詳盡還要整齊，一勾一撇不得馬虎，讓一向寫字大而化之的我吃足了苦頭。

　　老師也頗以自己奏出來的音色為榮，他自詡時如赤子般的表情，我仍清晰可憶。

鄭鎮營 美國賓州州立大學東斯卓茲堡分校榮譽教授

　　……日治時期二次世界大戰末期，張彩湘是台中師院新竹分校唯一的台籍教師（其餘均為日裔）。當時，為了協助日本政府處理戰事，所有的課程皆停止上課；因為這情形，張彩湘當時主要的工作是每月一週擔任學生宿舍的舍監，且為大多數的學生所尊敬。他頗為關心學校內僅佔少數的台灣籍學生，在日本高壓統治下，儘管台灣學生在學術上皆有極優異的表現，但卻往往遭受到日籍同學的種族歧視與人身攻擊。身為唯一的台籍教師，張彩湘非常瞭解此一

狀況，也很同情他們的處境。……

　　……When 張彩湘 was the music instructor at 台中師範新竹分校 during the last year of WWII, he was the only Formosan instructor. At that time all classes were cancelled in order to help the Japanese war effort. Thus, 張彩湘 mainly served as a lived-in dormitory supervisor for one week per month at the school; then all the students were housed in the dormitories with board and room provided by the government. He was well respected by most of the students then, and he showed a particular care for us, Formosan students, though in the minority, often excelled in academic performances, but they often experienced substantial degrees of racial discrimination by the Japanese students and endured numerous physical attacks. 張彩湘 was aware of these facts and was very sympathetic toward us, but as the only Formosan instructor what he could do to help us was rather limited.……

說明：鄭鎮嶽是張彩湘學成返國後最早期的學生。以上內容是他在給文建會陳郁秀主委的一封信中敘述到回憶早年與張
　　　老師上課的情形。

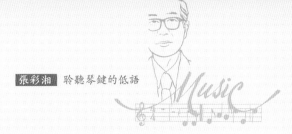

參 考 書 目

1. 吳玲宜，《臺灣前輩音樂家群相》，台北市，大呂，1993年。

2. 國立台灣師範大學音樂學系，《張彩湘教授七秩大壽特輯》，台北市，國立台灣師範大學音樂學系，1985年。

3. 國立台灣師範大學音樂學系，《張彩湘教授逝世十週年紀念音樂會暨紀念文集》，台北市，國立台灣師範大學音樂學系，2001年。

4. 莊永明，《台灣紀事：台灣歷史上的今天》，台北市，時報文化，1989年。

5. 陳映真，《呂赫若作品研究：台灣第一才子》，台北市，文建會出版，聯經總經銷，1997年。

6. 陳郁秀、孫芝君，《張福興──近代台灣第一位音樂家》，台北市，時報文化，2000年。

7. 黃金文，〈琴技超群：台灣鋼琴巨擘張彩湘〉，《中外雜誌》，第411期，2001年5月，頁107-110。

8. 顏廷階，《中國現代音樂家傳略》，台北市，綠與美出版社，1992年。

國家圖書館出版品預行編目資料

張彩湘：聆聽琴鍵的低語 / 林淑真撰文. -- 初版.
-- 宜蘭縣五結鄉：傳藝中心，2002[民91]
面； 公分. --（台灣音樂館. 資深音樂家叢書）

ISBN 957-01-2446-6（平裝）

1.張彩湘 – 傳記　2.張彩湘 – 作品評論
3.音樂家 – 台灣 – 傳記

910.9886　　　　　　　　　　　　91020349

台灣音樂館 資深音樂家叢書

張彩湘──聆聽琴鍵的低語

指導：行政院文化建設委員會
著作權人：國立傳統藝術中心
發行人：柯基良
　　　　地址：宜蘭縣五結鄉濱海路新水段301號
　　　　電話：（03）960-5230・（02）3343-2251
　　　　網址：www.ncfta.gov.tw
　　　　傳眞：（02）3343-2259
顧問：申學庸、金慶雲、馬水龍、莊展信
計畫主持人：林馨琴
主編：趙琴
撰文：林淑真
執行編輯：心岱、郭玢玢、巫如琪
美術設計：小雨工作室
美術編輯：朱宜、潘淑真
出版：時報文化出版企業股份有限公司
　　　　臺北市108和平西路三段240號4 F
　　　　發行專線：（02）2306-6842
　　　　讀者免費服務專線：0800-231-705
　　　　郵撥：0103854~0時報出版公司
　　　　信箱：臺北郵政七九～九九信箱
　　　　時報悅讀網：http:// www.readingtimes.com.tw
　　　　電子郵件信箱：ctliving@readingtimes.com.tw
製版：瑞豐實業股份有限公司
印刷：詠豐彩色印刷股份有限公司
初版一刷：二○○二年十二月二十日
定價：600元

◎本書圖片來源由白鷺鷥文教基金會、師大音樂系、李滿、李富美提供。